# 写给小白看的
# 平面设计

高晖　谢兰英　高娅　黄安悦　陈海珠　许洵 ◎ 编著

清华大学出版社
北京

## 内 容 简 介

本书全面系统地介绍平面设计的基础知识及应用，共分6章，内容包括：平面设计简介、色彩、排版、VI 设计、画册设计及包装设计。本书基础知识与实战技巧并重，在详细介绍基础知识的基础上，结合实际设计案例进行介绍。

本书适合学习平面设计的读者使用，也可作为大中专院校的平面设计相关专业的教材。

本书封面贴有清华大学出版社防伪标签，无标签者不得销售。

版权所有，侵权必究。侵权举报电话：010-62782989 13701121933

**图书在版编目(CIP)数据**

写给小白看的平面设计 / 高晖等编著. —北京：清华大学出版社，2022.10
ISBN 978-7-302-55277-2

Ⅰ. ①写… Ⅱ. ①高… Ⅲ. ①平面设计 Ⅳ. ①J506

中国版本图书馆 CIP 数据核字（2020）第 049671 号

责任编辑：袁金敏
封面设计：刘新新
版式设计：方加青
责任校对：胡伟民
责任印制：沈　露

出版发行：清华大学出版社
　　　　　网　　址：http://www.tup.com.cn，http://www.wqbook.com
　　　　　地　　址：北京清华大学学研大厦 A 座　　邮　　编：100084
　　　　　社 总 机：010-83470000　　邮　　购：010-62786544
　　　　　投稿与读者服务：010-62776969，c-service@tup.tsinghua.edu.cn
　　　　　质 量 反 馈：010-62772015，zhiliang@tup.tsinghua.edu.cn
印 装 者：涿州汇美亿浓印刷有限公司
经　　销：全国新华书店
开　　本：170mm×240mm　　印　　张：10　　字　　数：210 千字
版　　次：2022 年 10 月第 1 版　　印　　次：2022 年 10 月第 1 次印刷
定　　价：59.80 元

产品编号：085856-01

# 前　言

平面设计是学习艺术设计的基础，是应用非常广泛的一门视觉艺术，因此平面设计也叫视觉传达设计。在日常生活中，几乎每天都可以接触到各种各样的平面设计作品，大到街头的巨幅海报，小到瓶子上的标签，皆属于平面设计的范畴。平面设计的表现手法与构成形式多种多样，想进入平面设计行业，掌握平面设计的理论知识与专业技能是必经之路。

本书注重理论与案例的结合，书中所用案例都是笔者设计的实际案例，通过学习这些案例，读者可以进一步了解在实际设计中应如何满足客户需求。全书一共6章，内容如下。

第1章首先简单介绍平面设计的定义、发展前景以及作为一个设计师需要具备的条件，然后通过一个设计产品讲解设计的流程。

第2章主要介绍与色彩相关的理论知识，以及各种色彩的特点及实际应用。

第3章主要讲解平面设计中的排版，包括字体的选择、文字排版常用对比技法、排版中的对齐原则以及常见版面布局，并以实际案例讲解上述理论知识的综合运用。

第4章主要讲解LOGO的基本要素及LOGO设计中的创意技巧，VI设计中LOGO的应用方式及色彩搭配。

第5章主要讲解画册的设计，包括画册版式设计中的网格系统、图片编排、文字的排版以及画册的封面设计。

第6章主要讲解包装的概念、价值、分类、定位以及结构，并结合实际案例讲解设计要点。

本书由邢帅教育的高晖、谢兰英、高娅、黄安悦、陈海珠、许洵共同编写。虽然编写本书花费了较长时间,并经过多次修改,但书中难免存在纰漏和欠妥之处,恳请广大读者批评指正。

<div align="right">编者</div>

# 目 录

## 第 1 章
## 平面设计简介

1.1 概述 / 2
1.2 平面设计发展前景 / 2
1.3 如何成为优秀的设计师 / 2
1.4 平面构成 / 3
 1.4.1 基础构成元素——点 / 4
 1.4.2 基础构成元素——线 / 6
 1.4.3 基础构成元素——面 / 9
1.5 设计师的抄袭与借鉴 / 11
1.6 设计流程示例 / 13

## 第 2 章
## 色彩

2.1 色彩的基本原理 / 18
2.2 色彩的分类 / 19
2.3 RGB 色彩与 CMYK 色彩 / 19
2.4 色彩的属性 / 20
2.5 色彩的情感与联想 / 23
2.6 认识色相环 / 27
2.7 常用的配色方法 / 28
 2.7.1 单色搭配 / 29
 2.7.2 相邻色搭配 / 29
 2.7.3 互补色搭配 / 30
 2.7.4 分裂补色搭配 / 30
 2.7.5 思维衍生 / 30

# 第 3 章

## 排版

3.1 字体的选择及文字排版常用对比技法 / 34
3.1.1 设计中字体的选择 / 34
3.1.2 文字排版常用对比技法 / 39

3.2 排版中的对齐 / 45
3.2.1 左对齐 / 47
3.2.2 右对齐 / 47
3.2.3 居中对齐 / 48
3.2.4 两端对齐 / 49
3.2.5 顶端对齐 / 49
3.2.6 底端对齐 / 50

3.3 常见版面布局 / 50
3.3.1 标准型 / 51
3.3.2 满版型 / 51
3.3.3 自由型 / 52
3.3.4 中间视觉型 / 52
3.3.5 左右分割型 / 53
3.3.6 上下分割型 / 53
3.3.7 框架型 / 54
3.3.8 对角型 / 54
3.3.9 轴线分割型 / 55
3.3.10 图片斜切型 / 55
3.3.11 文字倾斜型 / 56

3.4 设计案例 / 56
3.4.1 案例 1 / 56
3.4.2 案例 2 / 58
3.4.3 案例 3 / 59

# 第 4 章
# VI 设计

4.1　LOGO 需要具备的基本要素 / 62

4.1.1　简洁 / 62

4.1.2　满足目标人群 / 62

4.1.3　恰当的寓意 / 63

4.2　LOGO 图形创意元素 / 63

4.2.1　寻找积极的象形图形 / 64

4.2.2　简练处理图形 / 64

4.2.3　图形创意组合 / 65

4.3　LOGO 排版技巧 / 65

4.3.1　排版种类 / 66

4.3.2　排版平衡 / 66

4.4　LOGO 设计创意技巧 / 67

4.4.1　LOGO 名称的创意技巧 / 67

4.4.2　LOGO 行业的创意技巧 / 67

4.4.3　首字母的创意技巧 / 68

4.5　如何让 LOGO 更有味道 / 68

4.6　VI 中 LOGO 的应用方式 / 69

4.6.1　大小比例要适中 / 69

4.6.2　色彩需要统一 / 71

4.6.3　字体需要统一 / 73

4.7　辅助图形的重要性 / 74

4.7.1　根据 LOGO 外轮廓结合肌理效果进行创意 / 74

4.7.2　根据 LOGO 本身造型元素进行创意 / 76

4.7.3　根据 LOGO 行业元素进行创意 / 77

4.7.4　根据 LOGO 元素拆分进行创意 / 78

4.7.5　万金油创意 / 79

4.8　VI 中色彩的应用 / 80

4.8.1　根据 LOGO 名称来配色 / 81

4.8.2　根据 LOGO 行业来配色 / 81

## 第 5 章 画册设计

5.1 认识了解画册 / 86

5.1.1 画册的概念 / 86

5.1.2 画册的类别 / 86

5.2 画册版式之网格系统 / 88

5.2.1 网格系统的概念 / 88

5.2.2 版面的构成要素 / 88

5.2.3 网格的分类 / 92

5.3 画册版式之图片编排 / 95

5.3.1 图片的组合 / 95

5.3.2 图片的大小及位置关系 / 99

5.3.3 图片外形对版面编排的影响 / 101

5.3.4 图片的适当裁剪 / 103

5.3.5 图片与文字的恰当编排 / 104

5.4 画册版式之文字编排 / 105

5.4.1 字体选择的依据 / 106

5.4.2 文字的排版原理 / 109

5.5 画册版式之封面设计 / 112

5.5.1 设计分类 / 112

5.5.2 封面构成 / 117

## 第 6 章 包装设计

6.1 包装的概念 / 120

6.2 什么是包装 / 120

6.2.1 包装的价值 / 121

6.2.2 包装的分类 / 122

6.3 如何设计出好的包装 / 129

6.3.1 品牌定位 / 129

6.3.2 产品定位 / 130

6.3.3 消费者定位 / 133

6.4 包装结构 / 134

6.4.1 纸盒包装结构 / 135

6.4.2 纸箱包装结构 / 140

6.4.3 纸袋包装结构 / 140

6.4.4 纸杯包装结构 / 141

6.5 包装结构图绘制 / 141

6.5.1 纸盒尺寸标注 / 141

6.5.2 为常规纸盒展开图绘制长、宽、高 / 143

6.5.3 各种线型的样式、名称、规格以及用途 / 143

6.6 开窗盒包装设计案例 / 144

6.7 软包装设计案例 / 148

# 第1章　平面设计简介

本章主要讲解平面设计的基础知识、构成元素等，并以实际案例讲解设计的流程。

## 1.1 概述

平面设计通常结合广告学和产品设计，对产品、品牌、活动等起到宣传作用。

平面设计常用到的三款软件是 Adobe Photoshop、CorelDRAW 和 Adobe Illustrator。Adobe Photoshop 软件简称 PS，是 Adobe 公司旗下一款功能非常强大的数字图像处理软件，用于人物精修、创意合成以及后期效果制作等。CorelDRAW 软件简称 CDR，是一款矢量图形制作和排版软件，用于设计企业印刷品，例如名片、VIP 卡、标识广告等。Adobe Illustrator 软件简称 AI，是 Adobe 公司旗下的一款矢量图形处理软件，用于设计企业 VI 系统、插画设计等。

## 1.2 平面设计发展前景

现代社会中广告无处不在，在宣传的过程中，广告承载着对"商品"的消费者展现和传递信息的作用。整个广告行业的兴起离不开平面设计，可以说绝大部分的广告是由平面设计完成的，平面设计的好坏是影响广告效果的决定性因素。

从发展的角度看，平面设计行业未来的发展前景是好的，现代企业对广告宣传非常重视，选择的媒体也从单一走向多元。这也是企业之间竞争带来的一种附加效应。从行业角度看，平面广告设计行业的发展非常快，行业细分的趋势也不断增强。

美国历史学家大卫·波特曾指出："现在广告的社会影响力可以与具有悠久传统的教学及学校相匹敌"。广告主宰着宣传工具，它在公众标准形成中起着巨大作用。越来越多的企业认识到，有了好的商品远远不够，还需要优秀的广告才能更好地产生效益，优秀的广告必须由优秀的设计师来制造。

## 1.3 如何成为优秀的设计师

不少设计师刚踏入设计行业时，面对客户、老板或是同事显得非常不自信，经常会出现所谓的设计问题。那么拥有什么样的品质才能成为优秀的设计师呢？

### 1. 强烈敏锐的感受能力

现代社会环境的变迁日益加速。一名优秀的设计师必须要求自己以强烈的敏锐感觉去观察周围的环境，思考生活中的一切，这样才能不断地从设计的角度，观察周围

还有哪些方面尚未达到人们的期望，这一点就是设计师的独特感受能力。这种能力的形成要靠后天的培养。

### 2．发明创造能力

设计师在学习的过程中，可以从其他优秀设计师的作品中学会临摹、借鉴他人的设计，丰富自己的技能。但是仅仅这样还不够，还需要在借鉴的过程中探索自己的灵感，创造出新的设计。

### 3．对作品的美学鉴定能力

设计师一定要对作品有很强的理解能力，看到一件作品，能从各个角度去分析，能了解作品的含义，找到它的优缺点，学会它的优点，改正它的缺点。

### 4．自信

每位设计师都有自己对作品的独特理解，依据经验、眼光、品位，以严谨的态度去面对设计，不为个性而设计，不为设计而设计。作为一名设计师，必须有自己的素质和高超的设计能力，无论遇到多么复杂的问题，都要拥有耐心，反复思考，反复推敲，相信自己，创造新的作品。

### 5．良好的职业道德

设计师在职业生涯中，遇到的客户涉及不同的行业，性格特点千差万别，对设计能力、理解能力、协调能力、构图能力、专业能力、处事能力的要求也不同，所以设计师一定要有良好的职业道德，满足客户的不同需求。

### 6．多个角度进行考量

很多初级设计师，与客户交流之后做了设计，交稿的时候客户会指出各种不足，设计师应耐心倾听，学会从多个角度进行思考，积累经验，得出更好的方案。

### 7．做设计不能凭感觉

很多设计师做设计都是凭感觉，导致作品时好时坏。设计产品应该有一个依据、标准，甚至是一套规范的体系，以帮助设计师在设计的过程中，认清自己，认清客户的需求，认清市场的需求。

## 1.4 平面构成

平面构成指视觉元素在平面上的构成，即将点、线、面等视觉元素，在二维平面上，按照一定的美学原理对它们进行分解、组合、重构，从而创造出理想的组合形式。

## 1.4.1 基础构成元素——点

点是构成图形的最基本概念。如图1-1所示的图片，用Photoshop的滤镜——彩色半调来调整，可以把图片从超清图转换成普通质量：把彩色半调的滤镜数值调高，图片质量就会降低，慢慢地变成网点，效果如图1-2～图1-4所示。

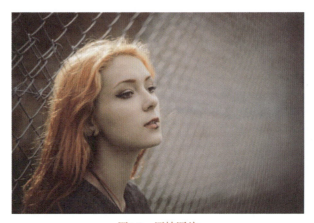

图1-1　原始图片

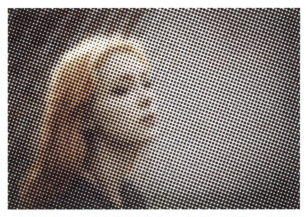

图1-2　处理效果图1（彩色半调半径为10，通道1~通道4，数值为100）

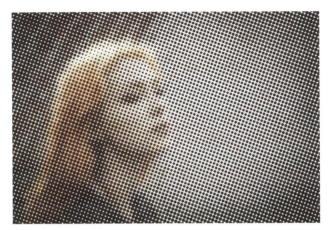

图1-3　处理效果图2（彩色半调半径为30，通道1～通道4，数值为300）

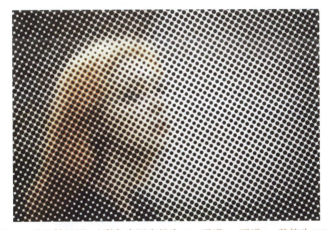

图1-4　处理效果图3（彩色半调半径为40，通道1～通道4，数值为400）

通过上面的图能清晰看出，点是构成图形的基本概念。点在本质上是最简洁的形态，是造型的基本元素之一。它具有一定的面积和形状，是视觉设计的最小单位。

画面中的点由于大小、形态、位置不同，因此产生的视觉及心理效果也不同。

图1-5是一本画册案例，我们在看版面时，圆代表点，在构成中，点的概念是相对的，在对比中，不但有大小还有形状。就大小而言，越小的点，作为"点"的感觉就越强烈。

圆可以代表点，同样的，面积小的字也能称为点。

图1-5中圆的颜色有深有浅，大圆之间有颜色对比，小圆之间也有颜色对比，由此可以得出点的颜色对比。

在版式上可以合理运用大小对比和颜色对比这两种方法，自由点的运用更为灵活，在版式设计中可以运用自由点协调画面各个元素，让元素之间产生强烈的联系。其自由地结合表现出随意的散落感，使版面更加活泼生动。

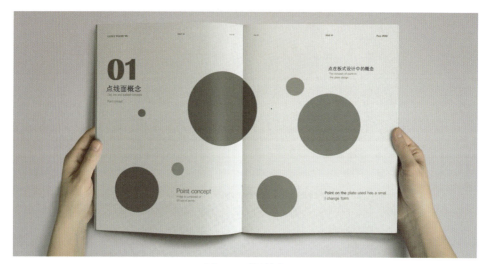

图1-5　画册版式

## 1.4.2　基础构成元素——线

如果说点是静止的，那么线就是点的移动轨迹。如图1-6所示，无数的车灯形成了一条条的线。

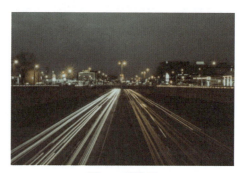

图1-6　道路图

从数学上来说，线不具有面积，只有形态和位置；而在平面构成中，线是有长短、宽度和面积的。

例如

一个圆是一个点,那么一排圆就是线图（图1-7）。

一个字是一个点,那么一排字就是线图（图1-8）。

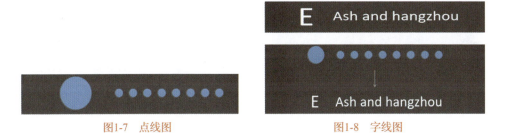

图1-7　点线图　　　　　　　图1-8　字线图

线的四大特征：水平稳定感、垂直悬垂感、斜线冲击感和曲线柔美感（图1-9）。

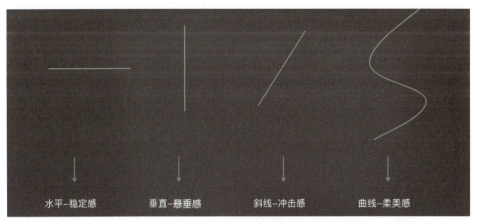

图1-9　线的四大特征

（1）水平稳定感。如图1-10（a）所示,版面非常平稳,平稳的水平面摆放着东西,显得稳重。

同样,如图1-10（b）所示的文字,在版式上也给人感觉非常稳重,这种手法是我们常用的。但是偏稳重有时候会显得单调,这时就可以在平稳中加一些装饰,例如在图1-10（b）中加入人物,版面就灵活起来了。

　　　　　（a）　　　　　　　　　　　　　　　（b）

图1-10　稳定感案例

　　（2）垂直悬垂感。图 1-11（a）的垂直线有分隔的作用，也有一种装饰的作用，例如灯具有装饰作用，让版面不那么单调。

　　图 1-11（b）所示用 100 来代表垂直线，把文案进行分割，让版面更加灵活，并且富有创意性。

　　　　　（a）　　　　　　　　　　　　　　　（b）

图1-11　悬垂感案例

　　（3）斜线冲击感。图 1-12（a）给人感觉视觉冲击力非常强，再加上版式颜色对比，近大远小，图中的色块很容易表现出这种感觉。图 1-12（b）代表速度，流星划过，速度非常快，图中的斜线就完美地表现了速度。

（a）　　　　　　　　　　　　　（b）

图1-12　冲击感案例

（4）曲线柔美感。如图1-13所示，曲线让版面富有生命力，如果看到平行直线，版面会显得呆板，但是曲线就不一样，更具有灵动气质。

图1-13　柔美感案例

### 1.4.3　基础构成元素——面

面是线移动的轨迹，点的密集或者扩大、线的聚集和闭合，都会生出面。面是构成各种可视形态的最基本的图形。

经常说点构成线，线构成面，那么面是如何构成的呢？

一个矩形我们称为点，一排矩形我们称为线，如果加粗3、6、12倍，就不能称为线，

而是称为面,如图 1-14 所示。

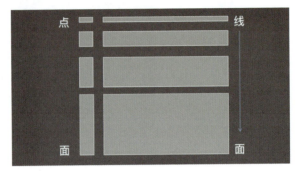

图1-14  点、线形成面

继续延伸,一个字我们称为点,一排文字我们称为线,那么五排文字就称为面了,如图 1-15 所示。

图1-15  面的形成

看电影的时候我们经常说主角、配角,主角在一部电影里的出镜率最高,所以称为主角,那么配角是哪些呢?例如主角的伙伴就是配角。面在构成中就相当于主角,配角就是点或者线,如图 1-16 所示。

主角 = 面,配角 = 点 / 线。

图1-16  主角、配角的关系

再来看一个版式的结构图,如图 1-17 所示。在这张图片中我们能看到,这个结构图中面积最大的是面,点、线属于装饰,但是如果缺少点、线,版面就会显得单调。

图1-17　点、线、面的关系

## 1.5　设计师的抄袭与借鉴

抄袭是通过窃取或修改他人的作品来完成自己的作品,是在相同的使用方式下,完全或部分照抄他人作品,或者在一定程度上改变一些形式或内容的行为。抄袭是一种严重侵犯他人著作权的行为。

很多刚入行的设计师,从一开始接触设计时,可能就对设计师本身存在一些误解,看到别人套模板,或者把别人的作品直接套到自己的设计中,在这些基础上把主题内容换一下,但是版式还是一模一样,这种就是抄袭。

如果一名设计师只会抄袭,那么他的设计水平只会一直在原地踏步,不会有大的进步和提升。所以好的设计师要学会借鉴、学习别人的作品,而不是抄袭。

那么什么是正确的借鉴、学习呢?

很多设计师喜欢讲原创设计,感觉设计是凭空想出来的,或许看到其他设计师借鉴、学习别人的作品,还看不起这类人。举个例子,我们从小学习走路,那么我们肯定看过别人走路的方式,从而学会走路,如果没有看到别人走路,那么可能自己根本就没有这种想法。

所以设计师在前期还是需要大量地学习优秀作品,积累是非常必需的。

如图1-18所示，仔细看上面的两份作品，会发现有相同的颜色，左边是绘图小鹿，用的颜色非常协调，右边是一个海报设计，右边所采用的颜色其实就是小鹿上面分解的颜色，是不是突然有想法了？没错，我们可以通过借鉴颜色的方式，再运用到自己的版式上，这种就不是抄袭，而是学会了方法，从而得到自己的创意。同样的方法，还可以通过网格、字体、构图等方式去设计。

当你掌握了这些技巧，你的设计就会有提升，而不是抄袭别人的作品。提升眼界是非常重要的。

图1-18　颜色借鉴技巧

## 1.6　设计流程示例

下面以为格诗慕家具做宣传册为例讲解设计的流程。

格诗慕家具要在10月份做一期宣传册，设计师需要根据客户的市场定位和图文，进行画册设计。

图片、文字设计师提供，突出月份，突出产品；客户提供LOGO。

很多初入设计行业的人，在看到这么一段需求时，会处于很乱的节奏，容易迷失方向，所以学会分析文案是非常重要的。

设计前的五步法，能帮助大家在设计前梳理自己的逻辑，进而进行设计。

### 1. 分析文案，市场定位

首先要从这一段话里面找到重要知识点。

格诗慕家具。重点：家具行业。品名：格诗慕。

10月份做一期宣传册。重点：10月份，宣传册。

设计师需要根据市场定位。重点：根据格诗慕家具的市场销售情况，以及品牌的历史文化（可以通过官网，以及直接跟客户交流）。

经过上述分析，很快就能把这个项目梳理得条理清晰，如图1-19所示。

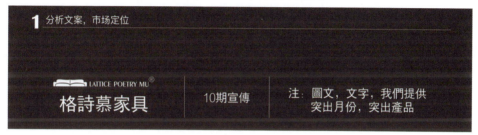

图1-19　分析文案，市场定位

### 2. 定义风格

风格有很多，有极简风格、瑞士平面设计风格、故障艺术设计风格、欧式风格、中国风设计风格等。

根据什么去定义风格呢？我们可以根据客户提供的图片进行风格分析，根据家具价格的高低以及家具使用的材料来定义风格，还可以咨询客户，了解往期的设计风格，如图1-20所示。

图1-20　定义风格

### 3. 确定色彩

从风格来定义颜色。一般来说，欧式风格高端大气，是冷色系；极简风格简约大气，是暖色系。这是常见的两种风格，可以根据家具的价格、材料定义风格，然后再

根据风格定义颜色。

如果用欧式风格 - 冷色系，主色用冷色系，辅助色用暖色系、中性色系。

如果用极简风格 - 暖色系，主色系用中性色和暖色系，辅助色用冷色系、对比色和中性色，如图 1-21 所示。

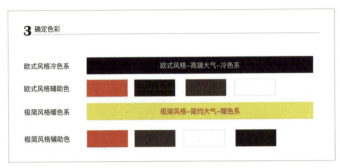

图1-21　确定色彩

### 4．确定字体

字体根据什么来确定呢？根据前面已确定的颜色、风格来确定，字体有衬线体、无衬线体两种。

欧式风格 - 冷色系 - 衬线体，极简风格 - 暖色系 - 无衬线体。

如果定义风格是欧式风格，那么在选择字体的时候，主题采用衬线体，正文选用无衬线体。

如果定义风格是极简风格，那么在选择字体的时候，主题和正文均选用无衬线体，如图 1-22 所示。

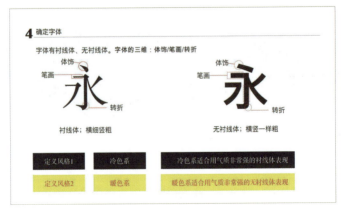

图1-22　确定字体

## 5. 确定辅助元素

辅助元素包括点、线、面、装饰性文字、LOGO 图形、色块，如图 1-23 所示。

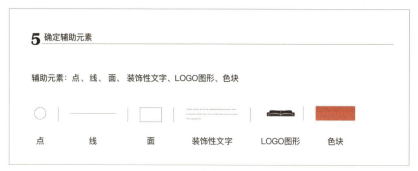

图1-23 确定辅助元素

经过五步法梳理后，确定好主题、风格、颜色、字体、元素的应用，得到的最终效果图如图 1-24～图 1-29 所示。

图1-24 封面效果图

图1-25 内页效果图（1）

图1-26 内页效果图（2）

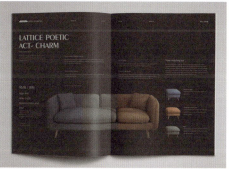

图1-27 内页效果图（3）

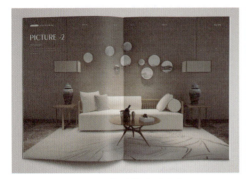 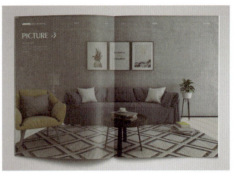

图1-28　内页效果图（4）　　　　　　　图1-29　内页效果图（5）

# 第2章 色　彩

本章主要讲解色彩的原理、分类、属性、情感，以及色相环及常用的配色方法。

## 2.1 色彩的基本原理

我们的生活中充满着各种不同的色彩。人们在接触这些色彩时，常常会以为色彩是独立的：天空是蓝色的、植物是绿色的、夜晚是黑色的、花朵是红色的。其实色彩就像音符一样，需要一个个音符组合起来才能共同谱出美妙的曲子。

色彩不仅是生活中不可或缺的元素，更是艺术设计中的必备元素。人类对色彩的研究已经有几百年的历史，人们要想看见色彩，必须具备以下三个条件：

- 第一是光，光是产生色彩的基础，没有光就没有色彩。
- 第二是物体，只有光线而没有物体，人们依然不能感知色彩，因此物体也是感知色彩的必要条件之一。
- 第三是眼睛，人的眼睛中有视觉感应系统，通过大脑可以辨别出色彩。

如图 2-1 所示，人们要想看到色彩必须具备以上的三个条件，缺一不可：当光线照射到物体上，物体对光进行反射，反射出来的光线被我们的眼睛看到，视觉神经再传递到视觉中枢时，我们就能看到物体，看到色彩。

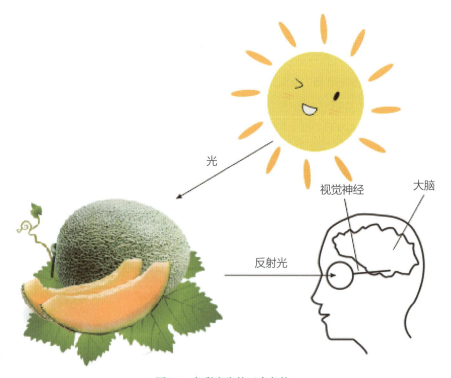

图2-1 色彩产生的三个条件

## 2.2 色彩的分类

要理解和使用色彩,就必须对色彩进行归类和分析。国际上把色彩划分为两大类,即无彩色和有彩色。

### 1. 无彩色

无彩色就是黑、白、灰,在白色和黑色之间存在若干灰色,如图 2-2 所示。

图2-2　无彩色

### 2. 有彩色

有彩色与无彩色恰恰相反,具备光谱上某种或某些色相,可见光谱中的红、橙、黄、绿、青、蓝、紫七种基本色及它们之间不同量的混合色都属于有彩色系,如图 2-3 所示。

图2-3　有彩色

## 2.3 RGB色彩与CMYK色彩

RGB 色彩和 CMYK 色彩是两种不同的色彩模式,所应用的范围也不一样。RGB 色彩常用于显示器显示、网页设计等,而 CMYK 色彩在平面设计以及印刷领域使用比较多。

### 1. RGB 色彩

RGB 模式是一种发光模式,如图 2-4 所示,R= 红色,G= 绿色,B= 蓝色,RGB 色彩模式通过红、绿、蓝 3 种基本色不同比例的叠加来得到各种各样的颜色,所以又称为加色模式。加色模式通常主要用于电子显示设备,如计算机显示器、电视机等。另外在许多图形图像软件中也提供了此色彩的调配功能。

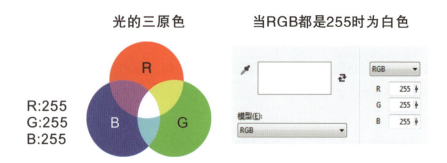

图2-4  RGB加色模式

### 2. CMYK 色彩

CMYK 是一种依靠反光的色彩模式，C=青色，M=品红，Y=黄色，K=黑色。CMYK 色彩是当阳光或灯光照射到物体上，部分光谱被吸收后，再反射到人眼时生成的对色彩的印象，即从白光中减去一些颜色而产生的颜色。因此，CMYK 又被称为减色模式。CMYK 色彩来源于青、品红、黄三种基本色，通常被用在印刷领域，如图 2-5 所示。

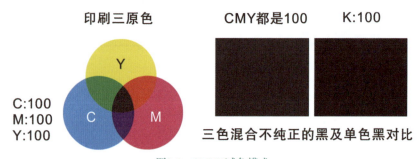

图2-5  CMYK减色模式

## 2.4  色彩的属性

在学习色彩搭配之前，我们需要对色彩的属性有一定的了解。色彩可以分为无彩色和有彩色两大类。无彩色就是黑、白、灰，其中白色明度最高，黑色明度最低，在白色和黑色之间存在若干不同明亮程度的灰色；有彩色具有色相、明度、纯度三要素，如图 2-6 所示。

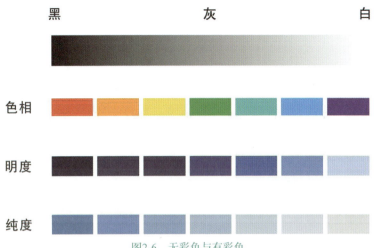

图2-6 无彩色与有彩色

## 1. 色相

色相就是色彩的相貌特征,也就是色彩的名字,自然界中的色相无限丰富,其中基本的色相有红、橙、黄、绿、青、蓝、紫,如图2-7所示。

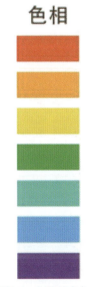

图2-7 七种基本色相

## 2. 明度

明度指色彩的明暗程度。某色相混合不同比例的黑色或白色后,明度就会发生变

化。简单来说,一个色相里加入的白色越多,明度就越高,加入的黑色越多,明度就越低。如图 2-8 所示,左侧加入黑色后明度变低,右侧加入白色后明度变高。

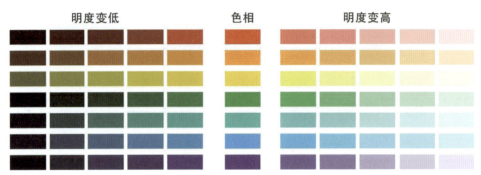

图2-8　明度对比

### 3. 纯度

纯度指色彩的鲜艳程度,原色的纯度最高。当一种颜色加入黑色、白色或其他颜色时,纯度就会产生变化,原色中加入其他颜色越多,纯度就越低。如图 2-9 所示,左侧颜色纯度最高,依次加入其他颜色,纯度降低,且饱和度降低。

一般来说,高纯度的色彩清晰明确、引人注目,色彩的心理作用明显,但容易使人视觉疲倦,不能持久注视。低纯度色的色彩柔和含蓄,不引人注目,可以持久注视,但因平淡乏味,看久了容易令人厌倦。

图2-9　纯度变化对比

需要注意的是，一个颜色的纯度高并不等于明度就高，色相的纯度与明度并不成正比。

## 2.5 色彩的情感与联想

不同的色彩给人感官上带来不同的感觉，色彩也具有和人类一样的性格特点，不同颜色拥有不同的情感以及联想，所以可以把不同的心理暗示和情感结合到设计中，让设计更具有创造性。

### 1. 红色

如图 2-10 所示，红色给人温暖、热情、欢乐的感觉，人们用它来表达火热、生命、活力以及危险信息等。红色可使人联想到朝阳、火焰、血液、危险、激怒等。红色在视觉上产生一种临近感与扩张感。红色的效果富有刺激性，给人活泼、生动的感觉，饱含着一种力量和热情，象征着希望、幸福、生命。

图2-10　红色情感联想

### 2. 橙色

橙色比红色明度高，给人兴奋、性格活泼的感觉，并具有富丽、辉煌、炽热的感情意味，它具备长波温暖色的基本心理特征：温暖、光明、活泼。橙色使人联想到夕阳、阳光、温暖、丰收等，如图 2-11 所示。

图2-11 橙色情感联想

### 3. 黄色

黄色具有快乐、活泼、希望、光明等特性，同时稍微带点轻薄、冷淡的感觉，黄色又是辉煌的，常使人产生一种欣喜的、喧闹的效果。黄色使人联想到阳光、灯光、柠檬、光明、希望、快乐，如图2-12所示。

图2-12 黄色情感联想

### 4. 绿色

绿色是稳定的，起到缓解疲劳的作用，给人以性格柔顺、温和、优美、抒情的感觉，象征着永远、和平、青春，新鲜，但在明度较低时，绿色也会有消极意义，给人

感觉阴森、沉重。绿色使人联想到大自然、树木、草地、和平、青春、成长，如图2-13所示。

图2-13　绿色情感联想

### 5．蓝色

蓝色代表着广阔的蓝天，同时又使人联想到深不可测的海洋，可表现人的沉静、冷淡、理智等性格特征，蓝色也可以体现消极的、收缩的、内在的情感。蓝色使人联想到蓝天、大海、远山、平静、理智、高尚等，如图2-14所示。

图2-14　蓝色情感联想

### 6．紫色

紫色可用于表现孤独、高贵、奢华、优雅而神秘的情感。紫色使人联想到丁香花、梦幻、葡萄、高贵等，如图2-15所示。

图2-15　紫色情感联想

### 7. 白色

白色象征纯洁、光明、纯真，同时又可表现轻快、恬静、清洁，有时也用于表现单调、空虚的气氛。白色使人联想到干净、简洁、卫生等，如图2-16所示。

图2-16　白色情感联想

### 8. 黑色

黑色象征黑暗、黑夜、寂寞、神秘，可表现悲哀、沉默、恐怖、罪恶及消亡的情感，还可用于表现严肃、含蓄。黑色使人联想到黑夜、绅士、寂静、邪恶、刚强等，如图2-17所示。

图2-17　黑色情感联想

### 9. 灰色

灰色好似白和黑的混合色,其特点是柔和,倾向性不明显。灰色使人联想到乌云、水泥、阴天、忧郁、阴暗,如图2-18所示。

图2-18　灰色情感联想

## 2.6　认识色相环

三原色是构成其他颜色的根本。三原色在色环中是平均分布的,用三原色混合可

以产生二次色。二次色是由两种三原色混合出来的，每一种二次色都是由离它最近的原色混合出来的。三次色又由相邻的两种颜色混合出来，因此每一种颜色都拥有部分相邻的颜色。这样循环就组成了一个色环，如图2-19所示。

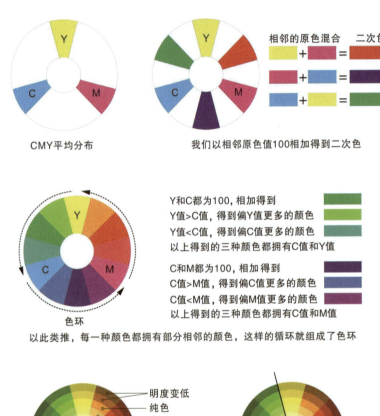

图2-19 十二色相环

## 2.7 常用的配色方法

根据色相环的规律，产生了多种色差搭配方法，例如色环单色、相邻色、互补色、分裂色等。

## 2.7.1 单色搭配

单色搭配由同一种颜色的明、中、暗组成,没有形成颜色的对比,但是形成了明暗的层次。画面里的颜色主要以明调和暗调来对比,明暗调对比一定要强烈。中调只起到过渡衔接的作用。中调可以有很多个,可以让画面颜色过渡得更细腻,如图2-20所示。

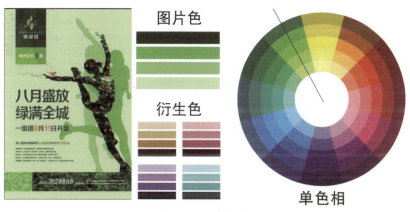

图2-20 单色搭配

## 2.7.2 相邻色搭配

相邻色搭配指由在色环里相邻的两个颜色搭配,因为它们都拥有共同的颜色,所以给人一种低对比度的和谐美感。两种颜色都可以用深浅来过渡,以丰富画面色彩,如图2-21所示。

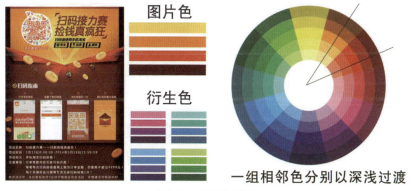

图2-21 相邻色搭配

### 2.7.3 互补色搭配

在色环上直线相对（180°）的两种颜色称为互补色。互补色可以形成强烈的对比效果。因为对比太过强烈，所以需要另外的辅助色（多为无彩色）来降低它们的对比，同时突出它们，如图 2-22 所示。

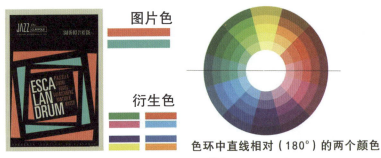

图2-22　互补色

### 2.7.4 分裂补色搭配

分裂补色是互补色+相近色的搭配，拥有互补色和相近色的优点。把色环上直线相对的其中一个颜色换成左右相邻的颜色来搭配，这样既拥有相近色的低对比度，同时又和互补色形成对比。这种搭配也需要另外的辅助色（多为无彩色）来降低色彩之间的对比，同时突出它们，如图 2-23 所示。

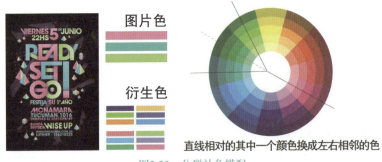

图2-23　分裂补色搭配

### 2.7.5 思维衍生

综合相邻色、互补色及明暗层次，运用在色环里，既有相邻色又有互补色，同时整体有明暗对比，如图 2-24 所示。

两组既是相邻色，又有互补色的搭配

图2-24　思维衍生1

根据一组互补色的搭配，可以衍生出两组，比较有代表性的是紫、黄色和绿、红色，紫色为色环里明度最低的颜色，黄色为色环里明度最高的颜色，所以这组颜色本身就具有明暗的对比，如图 2-25 所示。

图2-25　思维衍生2——两组互补色

通过配色可以产生无数的色彩，这极大地丰富了我们的视觉，但同时也增加了配色的难度。除了以上所讲的方法，配色时还需注意冷暖色的对比，冷暖搭配要符合自然平衡规律，达到色彩平衡，使画面更加稳定。另外还需根据产品、行业性质及画面要表达的情感来选择适合的色彩，才能更直观地引起观众的视觉共鸣，形成心理暗示，从而接受这个作品。

# 第3章 排　　版

如果在设计时总是觉得版面杂乱无序、没有层次，主题不突出、不醒目，配色不协调、色彩单调，这时就需要专业的排版知识。排版不是依靠个人感觉随意摆放，而是要遵循一定的设计规律。本章主要讲解排版相关的字体选择、文字摆放、配色等知识。

## 3.1 字体的选择及文字排版常用对比技法

在设计中离不开文字，字体选择常常被错误对待，要么直接忽视，要么简单地从字体库中任意挑选一款字体。实际上，不同类型的文本内容需要使用不同的字体，字体可以表达内心感受和心理需求。任何字体都有其独特的风格，有的让人感觉大气、稳重；有的让人感觉霸气、浑厚；有的让人感觉秀丽、柔美……在设计时，为表达某种情感要选择合适的字体，在排版时需分主次、分组进行对比排列，以体现文字的层次感和设计感。

### 3.1.1 设计中字体的选择

设计师在进行设计时，字体选择是否合适，直接决定版面的成败。选择合适的字体能准确地传达信息和美感。每名设计师的计算机里都收藏有很多种字体，字库字体太多，字体选择也是一种烦恼，因此选择字体前需要了解字体的分类及各种字体的气质特征。字体类型大致可分为衬线体（宋体）、无衬线体（黑体、圆体）、卡通体、书法体等。

#### 1. 衬线体

衬线体优雅、精致、经典，适用范围：电影海报、游戏、时尚类设计。

衬线体在笔画始末的地方有额外的装饰，不过由于强调横竖笔画的对比，在远处观看的时候横线就被弱化，导致识别性的下降，衬线体如图3-1和图3-2所示。

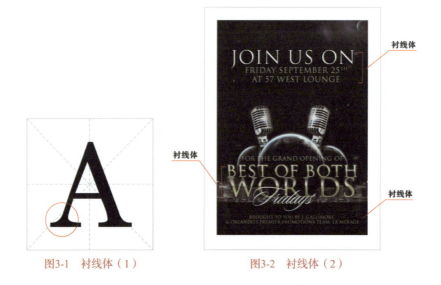

图3-1　衬线体（1）　　　　图3-2　衬线体（2）

宋体精致、时尚，有文化感，适用范围：文艺、生活、美食、女性等设计。

宋体端庄秀丽、刚柔结合、精致细腻，是比较唯美的字体，而且笔画有粗细变化，一般是横笔细竖笔粗，因为末端有装饰部分，所以也属于衬线体，如图3-3和图3-4所示。

图3-3　宋体（1）

图3-4　宋体（2）

## 2. 无衬线体

无衬线体简单、现代化、扁平式、干练，适用范围：网页设计或标题之类需要醒目的地方。

无衬线体笔画粗细基本一致，也可以理解为就是没有装饰的字体，强调的是单个

字母，容易造成字母辨识的困扰，如图 3-5 和图 3-6 所示。

图3-5　无衬线体（1）　　　　图3-6　无衬线体（2）

（1）黑体。

黑体现代、醒目、有力量，适用于科技类设计。

黑体也称等线体，属于无衬线体，字比较方正，笔画醒目、粗细一致，有力量感，属于比较现代的字体，适用范围广，如图 3-7 所示。

粗黑体：适用于标题和大型文字表现，粗黑体有男性特点，刚健、稳重、有力量感，很醒目，如图 3-8 所示。

细黑体：有女性特点，精致耐看，适用于正文，或版面精致简约的标题，如图 3-9 所示。

图3-7　黑体

图3-8　粗黑体

图3-9　细黑体

（2）圆体。

圆体适用于美食、儿童、化妆品、时尚类设计，不适合运用在比较严肃和正式的内容上。

圆体由黑体演变而来，笔画的拐角和末端为圆弧状，增加了趣味性和圆润感，文

字变得柔软温润，既可表现美食的温润感，也可以表现女性的柔美，还可用于儿童领域的设计，如图 3-10 和图 3-11 所示。

图3-10　圆体（1）　　　　　　　图3-11　圆体（2）

### 3. 卡通体

卡通体适用于动漫类设计，不适合运用在比较严肃和正式的内容上。

卡通体可爱活泼，是儿童领域常用的字体，但不一定儿童作品就得用卡通体，如图 3-12 和图 3-13 所示。

图3-12　卡通体（1）　　　　　　图3-13　卡通体（2）

#### 4. 书法体

书法体适用范围：文化、大气、艺术、书法韵味、古典、霸气、豪爽类设计。

运用广泛但识别度不高，更倾向于装饰和艺术性表达，不适合大篇幅呈现，多用于封面、标题、包装类呈现，如图3-14 和图3-15 所示。

图3-14　书法体（1）　　　　图3-15　书法体（2）

#### 5. 其他字体形态

线条粗的字形适合商业气质比较重的行业或关于男性方面的设计。

线条细的字形适合美容、化妆品、服装、美食、文化艺术或关于女性方面的设计。

想让画面有冲击力选择粗字体，想让画面精致用细字体。

但是选择字体不是绝对的，需要结合整体版面效果，才能搭配得当，让画面效果呈现得更好。

### 3.1.2　文字排版常用对比技法

文字排版既要注重对比，也要注重分组，这是最能体现文字编排的层次感和设计感的两大原则，那么什么是分组？什么是对比？需要注意什么呢？

#### 1. 分组原则

在文字排版中，分组就是将有关联的文字内容在位置上相互靠近，视觉上形成一个整体；无关联的文字内容在位置上相互分开，视觉上呈现分割的效果，目的是增强版面的通透性、空间层次感，避免给人太过拥挤、密集的感觉，提高整体文案信息的

可识别性和可读性。将一个完整的文案整体通过距离上的增大来分组，在视觉上给人感觉更加通透，减少因信息太多而造成的压迫感，而且信息的层次感也更加明显，如图 3-16 和图 3-17 所示。

图 3-16 版面没有分组，文字内容之间缺少层级，整体版面视觉太满，给人不好的感觉。

图 3-17 中虽然文字较多，但是没有杂乱过满的感觉，版面层级清晰、主次分明、通透性强。分组原则在文字排版中的实用性很高，分组就是留出文案的喘息空间，是停顿点，是内容与内容之间的留白。

图3-16　未分组

图3-17　分组

设计中的文字排版始终要有分组的概念，具体分几组视情况而定，一般情况下文字分组最少分为两组，目的是突出主体，提升文字内容的阅读流畅性，避免造成压迫感；也可以根据内容情况分多个组，但是不管分多少个组，都有一个组是最重要的，以主要的形式呈现，其他组都是次要的，以辅助的形式呈现，辅助的组可以有多个，重要的组只有一个。

分组对于版面层次感和内容整合都有一定的帮助，但是只分组还不够，还需要借助对比原则进行更进一步的提升。

### 2. 对比原则

设计的最终目的是通过排版将文字信息作为最直观的效果呈现给观众，要让观众在最短的时间内最大限度地捕捉有效信息，且体现出设计感，避免文字排版单调、主次关系不分明。合理地运用对比原则，能让信息更准确地传达，内容更容易被找到、被记住。

常用的对比方法：大小对比、粗细对比、字体对比、色彩对比、形状对比、疏密对比、虚实对比、方向对比、质感对比、前后对比，如图 3-18 所示。

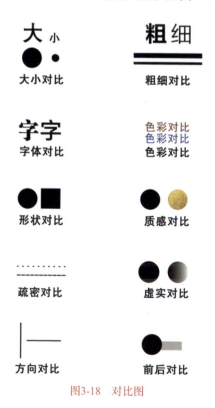

图3-18 对比图

1）大小对比

将文字做大小的变化是文字排版组合最基本的方法，在大多数情况下主标题、重要信息要放大处理，辅助内容缩小呈现。

排版不知道用什么字体时可先用一种黑体暂时排列，放大想要放大的主内容，同时缩小辅助内容，对比就呈现出来了，如图3-19所示。

2）粗细对比

粗细对比与大小对比相近。要突出的文字，一般要大、粗、醒目，次要的略粗、略大，再次要的较细、较小，这样版面就形成了鲜明的对比。

主文字选择稍粗的字体，而辅助文字更细，一粗一细形成鲜明对比，如图3-20所示。

图3-19　大小对比

图3-20　粗细对比

3）字体对比

字体对比时尽量选择识别性高的字体，不要选用一些稀奇古怪的字体，同一版面字体种类也不要太多，两三种字体为宜，不同的字体会有不同的气质，需根据版面效果及行业选择合适的字体来形成对比。

如图3-21所示，主文字更换为宋体，辅助文字为黑体，对比一层一层叠加，相较于图3-20版面文字对比更细腻，气质感更好。

4）色彩对比

每一种色彩代表着不一样的心理情感，不同的颜色碰撞也会使人产生不一样的心理感受，常用的色彩对比方式有色相对比、明度对比、纯度对比、冷暖对比等。

文字颜色以红色和绿色来对比，既形成了色相的对比，同时红色、绿色又为互补

色，且与画面里的配图相搭，整体和谐感更好，如图 3-22 所示。

图3-21　字体对比　　　　　　　　图3-22　色彩对比

5）形状对比

形状越完整单一、外轮廓越简单，对比效果越强；形状越分散、外轮廓越复杂，对比效果越弱。

在文字排版中适当运用形状作为对比，既能让内容突出，又可让版面框架感更好。如运用在辅助内容上，切记不可影响主要内容的呈现，如图 3-23 所示。

6）疏密对比

疏密对比指字行间距与字间距的对比，把握得好可以让版面有呼吸感，字间距大会给人一种放松感。排版时须注意行与行的承重关系，如图 3-24 所示。

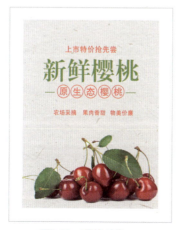

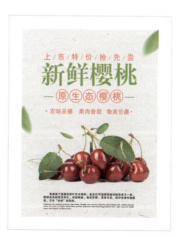

图3-23　形状对比　　　　　　　　图3-24　疏密对比

根据版面情况做一定的装饰，同时合理安排说明文字，让整体效果更完整。

7）虚实对比

虚实对比主要运用于标题文字，这里的虚不是指单纯模糊的虚，降低透明度也是一种虚，遮盖或切割某部分文字也属于虚，但是需要注意文字的识别性，如图3-25所示。

8）方向对比

方向对比一般有水平与垂直、倾斜与水平、倾斜与垂直、曲线与直线。运用最多的是水平与垂直，文艺、小清新和中国风垂直排法运用较多，运动类多运用倾斜对比，如图3-25所示。

图3-25　虚实对比及方向对比

9）质感对比

质感对比也叫肌理对比，可以增加画面的表现力、生动性，因为质感更接近真实。增加质感时须注意符合产品或者文案气质，如图3-26所示。

10）前后对比

将文字通过错位叠加，或者把装饰的元素以一前一后错位表现，既节约了版面空间，又增加了层次感及空间感，如图3-27所示。

图3-26　质感对比　　　　　　　　　　图3-27　前后对比

版面中的对比是多种形式的，彼此是彼此的参照，有差异的地方就有对比，既在相互对比，又在相互成就。同一版面的文字对比不是越多越好，需要根据效果以合适的对比来呈现。版面里每个元素的位置都与其他元素有关系，所以一定要有版面大局观。

## 3.2 排版中的对齐

对齐就是将文字信息及元素以某种对齐规则进行排列，让版面中的内容有一种视觉上的联系，以此来打造一种秩序感，显得更规范和美观。

如图 3-28 所示，文字内容随意摆放，给人的感受是杂乱、毫无规律可言，版面内容主次不明，缺少层级感。

如图 3-29 所示，两张框架图呈现的视觉感受一目了然，图 3-29（a）根据图 3-28 的排版绘制出的框架，杂乱的感觉更明显，图 3-29（b）根据原版的内容按照对齐原则做了调整，呈现的视觉效果严谨有规律，画面的整体感更好，更整齐统一，内容虽多却不杂乱。排版时页面最基础的要求就是整齐、规范、有条理。

图3-28 无对齐规则

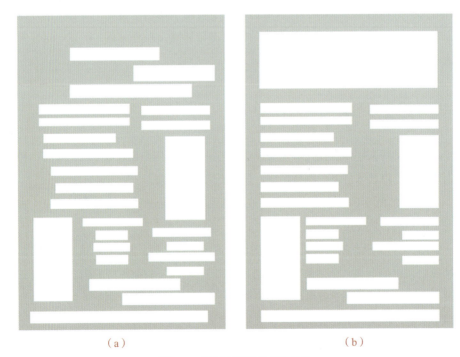

（a） （b）

图3-29 无对齐和有对齐的对比

排版中常用的对齐方式有左对齐、右对齐、居中对齐;不常用的对齐有两端对齐、顶端对齐、底端对齐。

### 3.2.1 左对齐

版面中的元素以左为基准对齐,是排版中最常使用的对齐方式,左对齐之后无形之中会觉得左边有一条直线在起作用,目光就会聚集在这条无形的直线上。符合人们的自然阅读习惯,常用于海报、书籍的排版,给人规矩、简洁、大方的视觉感受,如图 3-30 所示。

图3-30　左对齐

### 3.2.2 右对齐

版面中的元素以右为基准对齐,相对于左对齐来说不太常见,目光会聚集在右侧这条无形的直线上,对阅读有一定的障碍性,给人一种人为干预的感觉,阅读效率差一些,常用于复古式排版或创意类型的设计,如图 3-31 所示。

图3-31　右对齐

## 3.2.3　居中对齐

版面中的元素以中线为基准对齐，是海报中常用的对齐方式，让内容集中在画面中间，从上到下一目了然，整体排版更加有序，能更好地把主要内容呈现出来，给人一种严肃正式的感觉，如图 3-32 所示。

图3-32　居中对齐

## 3.2.4 两端对齐

版面中的元素放大或缩小，与同一元素两端对齐，多用于满版文字的排版。整体元素框架对齐于页面，互相参照，让繁杂的内容显得规矩、工整，如图 3-33 所示。

图3-33　两端对齐

## 3.2.5 顶端对齐

版面中的元素以顶部为基准对齐，是比较少用的对齐方式，目光会聚集在上面这条无形的直线上，如图 3-34 所示。

图3-34　顶端对齐

### 3.2.6 底端对齐

版面中的元素以底部为基准对齐,是比较少用的对齐方式,目光会聚集在底部这条无形的直线上,如图 3-35 所示。

图3-35 底端对齐

对齐给我们最直接的感受就是让画面更加整齐,更加具有观赏性,观众的目光会聚焦在对齐的位置,这能更好地传达信息内容。在同一个版面里不仅仅只有一种对齐,会根据每一组内容的摆放位置来选择合适的对齐方式,需注意整体版面的和谐性,除了对齐还需结合前面所讲的对比原则来进行排版。

## 3.3 常见版面布局

通过前面所讲的知识大家已经对字体的选择、文字的编排有了一定的掌握,但是在设计中不仅仅只是编排文字,排版是整个版面布局,文字编排只是整个版面的局部,在设计时除了对文字的编排,还需结合图像元素,在有限的空间内进行创造性的艺术处理,使版面显得或丰富灵活,或庄重沉稳,或个性十足,以吸引观众的注意力,提高阅读兴趣,使观众在视觉上能够直接感受到版面所传达的主旨。

版面布局的安排不是依靠个人的感觉去随意编排,而是有一定的、可遵循的设计规律,是有章可循的。版面中的各种元素都是彼此的参照物和对比的依据,在进行版面布局时,要明确主要内容传达的信息,再根据主要内容来确定版面的风格和布局。常用的版面布局有标准型、满版型、自由型、中间视觉型、左右分割型、上下分割型、框架型、对角型、轴线分割型、图片斜切型、文字倾斜型。

## 3.3.1 标准型

标准型是最常见最简单的编排类型,对文字和图片进行由上至下、从主到次、由左到右的顺序编排,符合人们的阅读习惯和逻辑顺序,能够产生良好的阅读效果。常用于报纸、书籍、杂志类排版,如图 3-36 所示。

图3-36 标准型

## 3.3.2 满版型

以图片为主要元素并充满整个版面,重点在于图片所传达的信息,文字为辅助说明,整版视觉冲击力强,大方直白,如图 3-37 所示。

图3-37 满版型

### 3.3.3 自由型

文字、图片编排时不受任何排版风格的限制，将所要表达的排版元素自由随意地放在版面上，版面丰富多彩，随意性较大，独立性较强，版面变化以版式的美观、个性为准，文字图片的处理偏个性化和趣味性，如图3-38所示。

图3-38　自由型

### 3.3.4 中间视觉型

主要内容以视觉效果呈现在版面中心，以版面中心为参照，其他元素都围绕着这个中心对齐补充说明，突出主体，能够让观众明确版面所要传达的主要信息，如图3-39所示。

图3-39　中间视觉型

## 3.3.5 左右分割型

整个版面分为左、右两部分，分别配置文字和图片，左、右两部分形成强弱对比时，需注意版面的整体感，注重对比和对齐原则，如图 3-40 所示。

图3-40　左右分割型

## 3.3.6 上下分割型

整个版面分成上、下两部分，在上半部或下半部配置图片（可以是单幅或多幅），另一部分则配置文字，同样需注意版面的整体感，如图 3-41 所示。

图3-41　上下分割型

### 3.3.7 框架型

图片和文字在版面中形成很好的框架，条理清晰，重视比例、秩序，具有整体的统一感，给人严谨、和谐的感觉，如图3-42所示。

图3-42　框架型

### 3.3.8 对角型

把版面分成4个角，文字和图形元素斜角相对，注重版面的平衡和对比，在版面上对角呼应，如图3-43所示。

图3-43　对角型

## 3.3.9 轴线分割型

以版面垂直轴心为空间，把版面分成竖着的三份，中间为主，左右为辅，能很好地突出主体，如图3-44所示。

图3-44　轴线分割型

## 3.3.10 图片斜切型

保持图片的正常角度，对图片进行一定斜度的切割，可以增加版面的空间感及视觉冲击力，运用线条和色块装饰版面并过渡衔接，让版面的整体感更好，如图3-45所示。

图3-45　图片斜切型

### 3.3.11 文字倾斜型

对图片或者文字进行一定斜度的排版，彼此间保持平行的关系，可用线条或色块装饰补充版面。给人一种空间错位的感觉，有很强的视觉冲击力，如图3-46 所示。

图3-46 文字倾斜型

版面布局的类型众多，有的严谨工整，有的动感灵活，作为设计师不能盲目地选择版面布局，版面布局是死的，思维是活的，学习版面布局只是为了把不固定的一些知识规律化，让大家有规律可循，掌握之后再融会贯通，多多积累、多多运用才会熟练，还需根据受众群体的特点来做判断。年轻受众更适合时尚、活泼、个性化的版面；儿童则适合活泼、趣味的版面；老年受众则适合常规工整的版面；公司企业适合严谨、沉稳的版面……因此，在设计之前，针对受众群体进行分析定位是非常重要的。

## 3.4 设计案例

在设计前需要明确设计的目的；明确目标群体，目标群体的喜好和关注点，消费方式；了解同行业的设计；突出重点；根据内容定位风格。

### 3.4.1 案例1

目的：制作一张关于西餐厅开业优惠的海报（餐厅名：普罗阳光西餐厅）。

主文字：开业盛典。辅文字：回归最真实的浪漫，品尝最精致的美食。

内容文字：11 月 1 日邀你共享，开业期间所有顾客均可享受 8.8 折，并赠送一张 VIP 卡。一次性充值 3000 元，用餐可享受 6 折优惠。

**其他信息**：订餐电话及餐厅地址。

### 分析

（1）从以上文字捕捉到的信息包括：属于美食行业，性质是西餐。美食少不了精美的西式餐点图片，人是视觉感官动物，通过精美的图片能勾起受众的食欲，刺激消费。因为在高级的西餐厅吃饭对着装是有要求的，不像中餐那样随意，而整体环境给人的感觉是浪漫舒适的，在服务的时候讲究一定的礼仪。所以给人一种高级、优雅的感觉。

（2）根据以上内容我们大概有了设计方向：画面可以尽量简洁，留白适当偏多，版面布局可以工整严谨一些，会更显高级且不随意，主要以美食图来吸引眼球，色调淡雅一些更能凸显图片，可以适当增加一些欧式元素来贴合西餐厅。

### 设计

整版以居中对齐的形式来排版，因为餐厅名比较长，所以放在版面顶端的位置，既美观又强调了餐厅。选用三张颜色鲜艳的美食图片，只截取部分并列排版，留下更多的想象空间，"开业盛典"字体选用宋体，同时作为海报的主要内容来呈现，因为开业所以才能享受到那些优惠，小字以黑体呈现，和主文字对比。用线条把主题和内容分隔开，增加层级，同时时间的位置增加合适的花纹，既能补满空缺又能起到装饰的作用。整体排版左右留白较多，餐厅名不能和图片一样长，那样会让版面太满，没有空间感，而且字太大反而会降低精致感，所以合适的大小即可，空着的位置用线条补上。左上角和右上角以欧式花纹进行装饰，让整体画面看起来更饱满、更浪漫。背景色使用浅色，能更好地凸显美食，且看上去雅致，文字用深色以和背景对比，海报的整体设计及布局如图3-47所示。

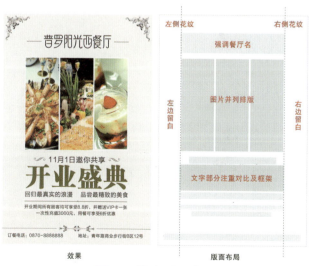

图3-47　效果及版面布局

## 3.4.2 案例2

目的：制作一张关于家居的全国会员招募海报。

主文字：前所未有。辅文字：全国会员招募中。

内容文字：①会员专享增值无限，②限价套餐全国派售，③单品特供低价过半，④抽奖有礼加价换购。

其他信息：地址及电话。

**分析**

（1）从以上文字捕捉到的信息包括：属于家居行业，目的是招募会员，会员给人的感觉是特殊的客户，是身份的象征。在设计里图片比文字更直观，所以我们可以选择一张比较精美的家居图来表达行业信息，再辅以文字说明。

（2）根据以上内容我们大概有了设计方向：同类的家居方面的设计以图片为主，辅以文字说明，而海报的主要目的是招募会员，要凸显会员的身份。但是招募会员又不是主文字，不能直接从文字上去凸显，需要从画面及图片上去凸显，画面可以偏时尚，图片尽量选择优雅、简洁的。

**设计**

版面以左右分割的布局来呈现，主文字比较少，我们可以采取大小对比、错位的方式排版，增加装饰丰富主文字，形成视觉冲击。辅助文字四个项目，增加色块突出序号，单独凸显，配色可以根据图片的颜色来搭配。空的位置可以运用主文字里的装饰元素进行装饰，使画面统一并有呼应感，如图3-48所示。

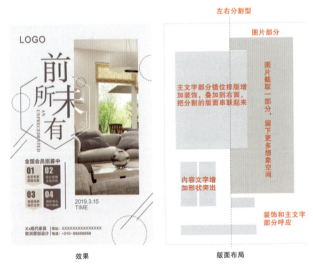

图3-48 效果及版面布局

### 3.4.3 案例3

目的：制作一张关于公司招募合伙人的易拉宝海报。

主文字：汇聚天下英豪，传承中华商道。辅文字：中国最专业合伙人组织平台。

内容文字：

合伙人打天下，股权定江山。

股权就是企业的领土，是企业家最后的筹码。

股份决定身份，身份不变，一切变革都将失败。

股份和操心程度成正比，谁有股份谁操心。

思想无法统一，股份可以共享。

未来不是合伙人组织的企业，都将消失。

人人有股份，等于人人没股份。

没有科学的分配体系会让企业走向毁灭。

资本的核心是股权，不懂股权运作，就无法资本运作。

珍惜原创，敬畏规则。

其他信息：地址及联系电话。

**分析**

（1）从以上文字捕捉到的信息包括：属于商务类型，目的是招募合伙人，达到合作共赢，要体现专业及团队精神。

（2）根据以上内容我们大概有了设计方向：商务类型给人感觉是严谨沉稳的，这样才能增加别人的信任度。可以从图片入手体现合作共赢及团队精神。

**设计**

因为易拉宝版面属于瘦长型，所以在设计时就限制了我们的发挥空间，同时又属于商务类型，需要严谨沉稳，在这里可以选择图片斜切型的布局，让单调的版面看起来不那么沉闷。同时根据图片斜切的角度增加版块，让版面看起来平衡，注意斜切的图片与增加的版块彼此之间需要平行，这样既能让版面严谨，同时又让整体看起来平衡。增加的版块可以放辅图，也可以直接用色块，因为色块和图片都集中在上部分，所以左下角增加一个和上面色块平行且对角的色块来呼应。内容和行业属于严谨沉稳型，文字方面的排版只需要工整有序、主次分明就好，不需要过多的装饰，配色可以选择蓝色来贴近行业，如图3-49所示。

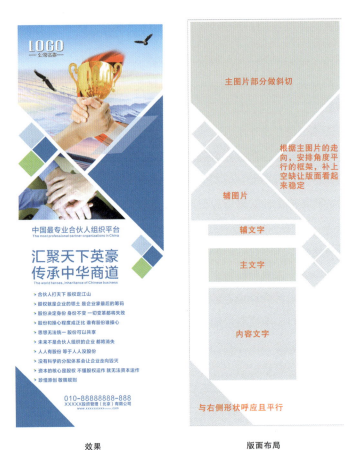

图3-49　效果及版面布局

# 第4章 VI设计

VI是企业视觉形象识别系统，企业如果想做强做大，一定得具备一套完善的VI系统，让企业形象深入人心。VI设计分为两部分，第一部分是VI基础系统，相当于LOGO的使用说明书，包括LOGO的设计寓意、LOGO图形的使用方式、LOGO字体的应用方式，以及色彩、辅助图形的应用规范等。第二部分是VI应用系统，就是我们现实生活中看到的一些名片、海报、画册、包装等。应用系统是基于基础系统来展开设计，需要协调统一地去制定，让人能一看就知道这些应用设计都是出自同一家公司。

VI设计的核心为LOGO，精髓是辅助图形，每个VI设计都离不开这两部分，所以一套成熟的VI必须同时具备这两项内容。专业设计VI流程是先设计好相应的LOGO，调配好相应的主色、辅色，以及相应的字体，整套应用部分需要统一运用这些元素，达到品牌的整体协调性。

## 4.1 LOGO需要具备的基本要素

LOGO是企业最基本的识别符号，我们可以通过LOGO来记住某公司，LOGO对企业而言就相当于我们每个人的名字一样。名字是特别重要的，能让别人更好地认识你，记住你。对于企业来说，LOGO同样也特别重要，一款美观、简洁大气、令人印象深刻的LOGO是必不可少的企业符号。

LOGO设计的类别很多，大致可以分为以下几类：
- 图文结合LOGO。
- 纯中文字体LOGO。
- 纯英文字体LOGO。
- 徽章形式LOGO。

设计一款成功的LOGO离不开对LOGO基本要素的深刻理解，设计师需要根据LOGO定位来进行色彩搭配和图文排版，并运用恰当的创意方式展现出来。好的LOGO要简洁，满足目标人群，有恰当的寓意。

### 4.1.1 简洁

LOGO需要具有强有力的视觉冲击力，越简洁的LOGO越容易被识别记忆，对后期的宣传推广可以带来更积极的作用，因为人的记忆是有限的，在有限的记忆里，越简洁的图形越能产生深刻的印象，简洁的LOGO设计如图4-1所示。

复杂的LOGO需要记忆的元素比较多，很难形成让人过目不忘的效果，这样会给后期的宣传推广带来阻力，复杂的LOGO设计如图4-2所示。

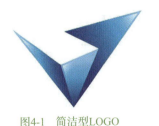
图4-1 简洁型LOGO

图4-2 复杂型LOGO

### 4.1.2 满足目标人群

每个LOGO都有其相应的行业定位以及不同的目标人群，目标人群就是服务对象，因此在设计LOGO时一定要把相应的目标人群的特点了解清楚，知己知彼，才

能百战不殆，设计出让客户满意的LOGO方案。下面举例说明其中的重要性，如果LOGO设计满足不了目标人群定位的话，往往会弄巧成拙。如图4-3所示，通过LOGO名称我们能联想到丫头这个名字是偏向年轻可爱女性的，所以在设计时需要符合这一点。如图4-4所示的设计，就会让人感觉很滑稽，因为这个LOGO的形象年龄偏大，违背了目标人群的定位，是不可取的。

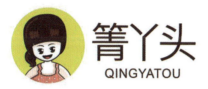

图4-3　符合目标人群的LOGO　　　　　图4-4　不符合目标人群的LOGO

### 4.1.3　恰当的寓意

LOGO要用简练的元素来表达丰富的寓意，很多时候为了追求LOGO的简约效果，创意图形往往会比较抽象，因此作为设计师需要给LOGO赋予恰当的寓意，让LOGO图形结合设计寓意形成一个完美的画面，让LOGO自己能说话，这样才能让LOGO更容易被理解。如图4-5所示，该LOGO的设计是以"之"为创意核心，与LOGO名称水之善产生呼应关系。高山流水遇知音，上善若水任方圆，打造一种宁静致远的画面感，设计寓意与LOGO图形形成了完美的配合。

图4-5　有恰当寓意的LOGO

## 4.2　LOGO图形创意元素

LOGO图形的元素创意可以来源于企业名称或企业所处行业，设计LOGO的时候需要寻找相关贴切的代表性图形来体现企业名称与企业行业特征，这样设计出来的

LOGO才会更加符合企业的定位需求。下面重点讲述LOGO图形的创意技巧。

### 4.2.1 寻找积极的象形图形

每个LOGO都需要一个具有积极寓意的代表性识别品牌符号，即充满褒义的象形图形，下面举例说明。如图4-6所示是一个口腔LOGO，这个LOGO属于牙医行业，那么设计上应该联想到什么元素呢？很明显，用牙齿图形进行设计创意比较符合这个LOGO的产品定位，让LOGO更加简约直观。由于口腔行业属于健康行业，健康行业可以联想到呵护，关爱健康，从呵护、关爱可以联想到爱心元素，爱心也是充满积极意义的图形，所以LOGO巧妙地融入了爱心图形，体现出呵护、关爱口腔健康的理念。

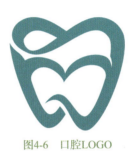

图4-6 口腔LOGO

### 4.2.2 简练处理图形

找到合适的图形后，设计师还需要具有对图形的简化处理能力，如果没有优秀的简化技巧，图形组合起来可能会相当复杂，所以需要掌握相应的技巧让图形更加简练。最常用的技巧就是找到图形的共同点，那么一个简单的图形就能表达出多层图形元素的意义。如图4-7所示，这个LOGO是以字母B与马为创意元素，这个LOGO的创意点就是对字母B进行了封闭化处理，然后对马元素运用负空间来组合创意，字母B同时覆盖了马元素，这样就完成了最佳图形简练创意，让LOGO更加简洁大气，给人留下深刻印象。

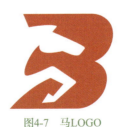

图4-7 马LOGO

## 4.2.3 图形创意组合

很多情况下，LOGO 图形是由多个不同元素进行组合创意而成的，因此需要掌握图形创意组合技巧，下面以一个实际案例来讲述如何合理地安排图形创意组合，如图 4-8 所示，该 LOGO 涉及的元素是篆书"香"、古建筑房檐、桃花三种元素。为了达到简约的效果，图形元素采用了图形共同点进行处理，例如桃花花枝与文字"香"进行公笔融合，房檐与图形轮廓进行融合，通过图形共同点的方式营造出简约的视觉形象，给人留下深刻印象。

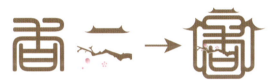

图4-8　桃花LOGO

如图 4-9 所示，该 LOGO 用到的元素分别是"渔"、鱼、火锅。观察图形可以发现，渔的田字与火锅形象同样是应用了共性来处理，这样就不需要在图形上再加个复杂的火锅形象，在保留 LOGO 识别性的基础上达到了简练的视觉效果，恰到好处。LOGO 设计需要做减法设计，不要用加法设计，图形设计里一个多余的元素都不需要，尽可能地做到精益求精，简练而令人印象深刻。

图4-9　渔火锅LOGO

## 4.3　LOGO排版技巧

排版就是把不同的元素合理安排到版面中，简单来讲，排版就跟人的身材比例一样，如果比例协调，整体气质都会显得很棒。对于 LOGO 来说，合理地安排元素的大小及位置，就可以营造出优雅的和谐气质。

## 4.3.1 排版种类

比较常见的排版方式为图形在左、文字在右及图形在上、文字在下两种方式，除此之外，还有一些不常见的方式，如图 4-10 所示，从图中可以看出，排版不一样，产生的视觉效果就很不一样。图中最左边的排版比较凸显出上面的图形，文字虽能清晰阅读，但主要还是为了体现上面的图形，因为我们的阅读顺序是从上往下、从左往右。在排版过程中需要抓住阅读顺序，重点突出的元素需要放到阅读顺序的最前面。

图4-10　排版类型

## 4.3.2 排版平衡

LOGO 元素一般分为三部分，第一部分是 LOGO 图形，第二部分是 LOGO 中文，第三部分是 LOGO 英文或者拼音。在排版过程中，需要把三部分平衡排版，这样才能创造出融洽的 LOGO 构图，让 LOGO 具有专业严谨的气质。如图 4-11 所示，图中 1、2 分别代表 LOGO 图形、文字，通过方块绘制出图形以及文字的比例，这样可以更直接地观察 LOGO 的排版比例。正常情况下图形的高度要比文字部分高一些，这样能更加凸显图形部分。也可以保持相同的高度，但文字的高度最好不要超出图形的高度，否则文字部分就会喧宾夺主。

上下排版方式也是这种思路，图形放在上面来突出重点，文字部分需要比图形的水平距离稍宽一些，这样 LOGO 的构图会比较稳定。切记不要把文字部分设计得太矮，这样在视觉上图形会压得文字透不过气来。

图4-11　排版平衡技巧

## 4.4 LOGO设计创意技巧

LOGO 的设计风格千变万化，设计创意思路也是天马行空，我们需要把创意方向进行归纳，总结出条理性的创意技巧，方便作品更快成型。

### 4.4.1 LOGO名称的创意技巧

LOGO 的名称是极为重要的创意点，跟人的名字一样，名字代表着某种深刻的寓意，把名称作为创意点是很多 LOGO 设计的一个方向，下面用一个实际案例来讲解如何从 LOGO 名称来进行创意。

如图 4-12 所示，从图中可以直观地看到，该 LOGO 设计元素来自于 LOGO 名称的"升"字，从 LOGO 名称的关键字出发来设计图形，这样设计的好处是让图形与 LOGO 名称有一个相互呼应的效果，可以使 LOGO 的品牌印象更深入人心。

这种创意的技巧难点在于如何提取关键字，一般来说，关键字的提取重点是选用比较简约的字，简约的字笔画比较简单，方便文字图形化。另一方面是选用有褒义的字，这样可以让 LOGO 寓意更加积极向上，充满正能量，容易被人接受。

图4-12 名称的创意技巧

### 4.4.2 LOGO行业的创意技巧

每个 LOGO 都有相应的行业归属，例如餐饮行业的设计元素一般离不开餐具，所以市面上会看到很多餐饮 LOGO 是以餐具做创意元素设计的。再例如教育行业，教育离不开人文元素，离不开书本等，这些都是根据行业特点来寻找贴切的创意元素，让 LOGO 与行业产生一个密切联系，这样设计的好处是让人一看到 LOGO 就能联想到该 LOGO 的用途，下面用实际案例来进行讲解。

如图 4-13 所示，可以分析出该 LOGO 所包含的元素有以下几个：携手成长的幼儿、爱心、翻开的书本、星光。那么串起来的设计寓意可以这么去理解：LOGO 以幼儿为创意元素，携手快乐成长，融入爱心元素，体现呵护幼儿健康成长，书本元素象征海鸥，寓意幼儿在知识的海洋里天天向上，畅游欢唱，从此走上一条星光灿烂之路。

图4-13　行业的创意技巧

### 4.4.3　首字母的创意技巧

每个 LOGO 无论是英文还是拼音，都存在一个首字母，字母比中文笔画更加简约，更加便于进行图形创意，所以用首字母来设计 LOGO 是比较常见的方式。这种设计需要加强对字母的理解，字母有 26 个，若分大小写共有 52 个，正确的学习办法是把字母进行拆分再重组成新的图形，下面以字母 A 为案例进行分析，如图 4-14 所示。

A　拆分笔画为：／＼
　　拆分重组为：∆ ∆ ∆ ∆ ∆

图4-14　字母A的拆分重组

字母通过拆分再重组后可以得到很多新的图形，如果对每个字母都有足够深刻的了解，就可以随心所欲地创造出更多有特色的图形，对 LOGO 设计的作用是非常巨大的。

## 4.5　如何让LOGO更有味道

一个成功的 LOGO 可以不用设计者写出具体的寓意，就能让人体会到该 LOGO 所表达的思想，一个好的 LOGO 自己会说话，有强烈的画面感，让人印象深刻，一目了然，过目不忘。例如麦当劳的 LOGO，一想到这个名称，脑海里就会立马浮现

出字母 m，色调是红底黄图，这个 LOGO 就符合"有味道"的标准，这离不开设计师对于品牌的深刻理解，也离不开团队的营销广告，但 LOGO 的表达能最直接地影响到人们对于该品牌的印象。

LOGO 如果想达到这种效果，需要具备两个条件：一是体现 LOGO 名称，二是体现 LOGO 行业元素，两者结合起来进行创意，往往能达到这种完美效果，让 LOGO 更具特色，更加让人记忆深刻。下面以一个案例来演示具体的操作办法。

如图 4-15 所示，该图有一个特点，当 LOGO 既能体现出 LOGO 名称，又能体现出 LOGO 行业时，这个 LOGO 就会变得有灵魂，特别是 LOGO 名称跟行业元素存在共同点的时候，LOGO 所产生的创意碰撞能量是巨大的，给人一种强有力的视觉冲击力，可以创造出一个经典。

LOGO名称：象博士
LOGO行业：牙医
名称行业关键字：大象、牙齿
创意思路：大象与牙齿进行创意组合

牙齿 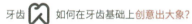 如何在牙齿基础上创意出大象？

需要寻找大象的特点，找到能与牙齿相结合的特点
经过反复地观察探索，发现一个特点，牙齿的造型与大象身体部分非常相似，那么只需要把大象的鼻子设计出来就可以满足设计需求。

图4-15　象博士案例

## 4.6　VI中LOGO的应用方式

VI 中 LOGO 的出现频率很高，所以 LOGO 的应用在 VI 设计中显得尤其重要。VI 设计离不开 LOGO、色彩、字体、辅助图形，如果想设计出优秀的 VI，必须要掌握以下知识。

### 4.6.1　大小比例要适中

LOGO 在 VI 中出现的频率比较高，所以需要对 LOGO 的比例大小进行严格规范，下面以实际案例进行讲解，如图 4-16 所示。

图4-16　LOGO的大小规范

如果LOGO的排版是左右结构，以名片为例，LOGO的水平宽度可以调整为名片水平宽度的三分之一，这个比例是比较合适的，如果LOGO过大，整个版面会显得比较粗糙，如图4-17所示。

图4-17　LOGO偏大的设计

如果LOGO偏小，那么LOGO在版面中就不够突出，这样LOGO就会缺乏识别度，对VI形象造成消极影响，如图4-18所示。

图4-18　LOGO偏小的设计

## 4.6.2 色彩需要统一

色彩相当于人的皮肤，给人印象是比较深刻的，举个例子，提起麦当劳，我们能想到红色跟黄色。VI 设计也需要统一肤色，给人统一的感觉，如果肤色不一致，那么 VI 的统一协调性就会大打折扣。下面以一个实际案例来展示色彩统一的重要性，如图 4-19 所示。从图中可以看出，VI 里面的信封信纸的色调都是根据 LOGO 色彩延伸的，那么 VI 的感觉就可以自然地与 LOGO 联系起来，形成统一的色调视觉感受，这样的 VI 就有了"一家人"的感觉，对于后期的宣传也会起到非常积极的作用。

图4-19　正确的配色

如果色调不统一，视觉上会造成"异类"的形式，给人一种突兀的感觉，不像同一家公司的 VI 形象设计。如图 4-20 所示，可以很明显地感受到信封背面的橙色特别突兀，大煞风景，给人不协调、不统一的感觉，所以在设计 VI 的时候千万不要出现不协调的颜色。

图4-20 不协调的配色

如果需要运用对比色来加强品牌印象,需要进行统一的处理。如图 4-21 所示,颜色经过冷暖对比后,视觉冲击力会更强,虽然整体感觉没有统一的绿色调舒服,但是因为 VI 应用经过了统一处理,视觉感受还是在可接受范围内。

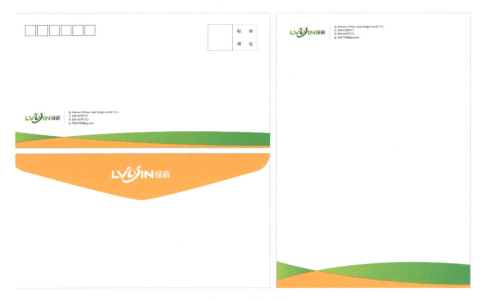

图4-21 对比配色

### 4.6.3 字体需要统一

在 VI 基础系统里存在一个标准字的概念,其作用就是为了规范字体应用,这足以看出字体的统一规范是多么重要。一般来说在同一个版面中,字体的类型不要超出三种,如果字体种类过多,版面就会显得不规范、不整洁、不大气。如图 4-22 所示,从图中可以看出,字体选择超过三种后,感觉版面很混乱,影响阅读。VI 应用的重要性就是把信息用清晰的版式展现给阅读者,所以设计上要尽可能地把信息展现得清晰易读,以达到宣传的目的。

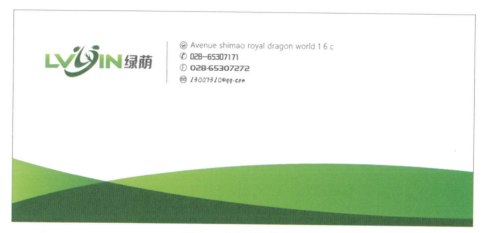

图4-22　错误的字体选择

下面再来看一下正确的字体选择,如图 4-23 所示,图中同级别文字信息使用同一字体,阅读起来更加清晰。

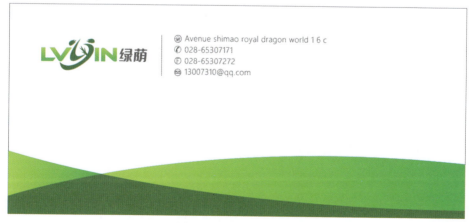

图4-23　正确的字体选择

此外还需要注意一点，字体选择尽可能用笔画细的。笔画比较粗的字体也不便于阅读，如图4-24所示。粗体文字比较适合做标题，如果应用于具体信息，阅读起来会非常吃力，这是由于字体加粗后，字体本身的结构就变得紧凑，字体的分辨率就会变低，阅读起来会比较费劲。

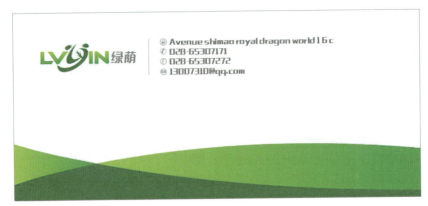

图4-24　粗体字的使用

## 4.7　辅助图形的重要性

辅助图形是VI的精髓部分，是辅助LOGO应用的，可以加强LOGO印象，不断地重复LOGO元素，让LOGO能体现出更深刻的意义。下面讲解辅助图形的创意方式。

### 4.7.1　根据LOGO外轮廓结合肌理效果进行创意

肌理效果就是纹理表现，如图4-25所示，不同的肌理能体现不同的质感。

图4-25　肌理效果

下面用实际案例来展示该创意方式的具体步骤。该品牌是茶叶行业的，外轮廓是一个茶杯形象，考虑到泡茶过程需要水的存在，所以肌理选择了涟漪来表现，如图4-26所示。

图4-26 肌理效果

接下来以 LOGO 的轮廓为造型,融入涟漪肌理效果。如图 4-27 所示,可以看出 LOGO 的轮廓,涟漪肌理若隐若现,意境感十足,而且多了很多细节,从辅助图形可以联想到 LOGO,这样辅助图形跟 LOGO 就产生了呼应,对于 VI 设计会有更好的宣传推进作用。

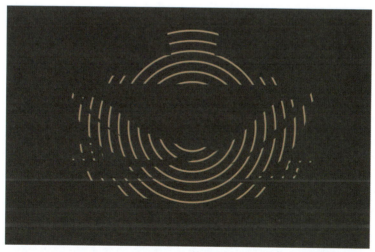

图4-27 涟漪肌理

接下来展示一下具体的 VI 应用效果,如图 4-28 所示。从宣传页效果图可以明显看出辅助图形的重要性,给版面的细节添加了很多亮点,运用穿插处理与茶叶图片结合,使整个版面更加生动。

图4-28 肌理效果的应用

### 4.7.2 根据LOGO本身造型元素进行创意

部分LOGO可以直接截取其中的元素来作为辅助图使用，下面以一个实际案例来进行讲解，如图4-29所示，该LOGO由博奥首字母BA组合而成，字母A是负空间的地方，可以把负空间的地方作为辅助图形来应用，如图4-30所示。

图4-29 LOGO元素截取

图4-30 LOGO元素截取过程

接下来把辅助图形结合名片看一下具体效果,如图 4-31 所示。名片加入 LOGO 元素后,整体版面变得更具特色,与普通的名片相比有了质的提升,同时还能加强 LOGO 表现。

图4-31　LOGO元素截取应用效果

### 4.7.3　根据LOGO行业元素进行创意

部分 LOGO 本身的造型不具备图形化处理,例如字体设计类型的 LOGO,或者一些不规则图形的 LOGO,无法合理地延伸出美观的辅助图形,这种情况就需要借助行业元素来设计辅助图形,下面以实际案例来展示具体的应用办法。

如图 4-32 所示,图中 LOGO 是字体设计形式的 LOGO,所以很难从 LOGO 来进行创意,那么不妨以行业元素来展开创意。该 LOGO 所属行业是音乐餐饮,那么行业元素就有了音乐的元素,所以该设计使用了音乐符号来作为辅助图形,实际应用效果也比较贴切。

图4-32　行业元素辅助图形创意1

如图4-33所示，该案例实际的LOGO同样是文字类型LOGO，所以还是需要运用行业元素来展开创意，该LOGO所属行业是大虾火锅餐饮，那么行业元素就是以虾为主、配菜为辅的基本元素，所以采用背景暗纹形式来丰富版面，让版面更具行业特色。

图4-33　行业元素辅助图形创意2

### 4.7.4 根据LOGO元素拆分进行创意

对于对称形式的LOGO，巧妙地对LOGO元素进行拆分，可以给版面带来非常协调的效果，同时还可以加强LOGO的识别，让LOGO品牌形象更加深入人心。下面以实际案例来具体分析，LOGO设计的元素拆分如图4-34所示。

图4-34　LOGO元素拆分

拆分后的LOGO分别放在对角位置，与中间的LOGO进行呼应，版面非常协调自然，如图4-35所示。

图4-35 元素拆分后的应用效果图

### 4.7.5 万金油创意

万金油的意思就是万能,可以搭配各种VI应用,不用考虑怎么从LOGO图形去延伸,这个创意思路是最常见的,所以需要熟练掌握,下面以实际案例来演示万金油辅助图形创意法。如图4-36所示,从图中可以看出,该辅助图形比较规则,没有任何LOGO的影子,也没行业元素的表现,但是给人的感觉比较有规律,这类图形就可以巧妙地应用到各种VI设计场合。

图4-36 万金油创意

另一个实际案例的展示应用效果,如图4-37所示。

图4-37 万金油创意的应用效果

根据这种规律特点还可以延伸出很多类似的图形，配色可以根据 LOGO 的主色来协调搭配，下面再以一个案例来加强万金油创意法的应用，如图 4-38 所示。

图4-38　万金油加强案例

把该图形放在具体应用上面的效果如图 4-39 所示。

通过观察可以总结出一个规律，按照这种形态的图形进行创意，只要图形的色调与 LOGO 保持一致，那么这个辅助图形与 LOGO 的感觉都是比较协调的，后期应用版面的感觉也比较适当，还可以配合图层的混合模式营造更多有趣的效果，来加强版面的设计感。

图4-39　万金油加强应用案例

## 4.8　VI中色彩的应用

在 VI 应用设计中，色彩的应用尤为关键，因为色彩比较容易给人留下直观的印象，例如可口可乐这个品牌，一想到这个名字脑海里面会立马浮现红色，所以颜色必须要搭配好。尤其是 VI 应用部分的每一项都要表达出色彩的协调统一性，给人的感觉就是每一项 VI 应用都属于一家公司。VI 应用设计最重要的就是企业色彩的一致性，确定好整体的主色与辅助色，这些都是 VI 基础部分设计时需要预先设计好的，VI 应用需要严格按照主色系去搭配，保持 VI 整体设计的统一协调性。

### 4.8.1 根据LOGO名称来配色

有些LOGO可以根据本身的名字寓意来进行颜色搭配，举个例子，LOGO名称叫"红午雷动"，顾名思义，名称里有个"红"字，那么主色可以用红色系来搭配，这样色彩与名称能形成呼应关系，整体印象就可以得到更好的加强，如图4-40所示。

图4-40 根据LOGO名称配色

### 4.8.2 根据LOGO行业来配色

每个行业都有其代表色系，例如科技行业用科技蓝，电子商务用橙色，农业用绿色，这些颜色都可以最直接地表达出品牌的经营方向，可以更直观地与LOGO设计结合起来。再举个例子，餐饮行业比较适合暖色系，因为暖色系会让人有食欲。设计时可以通过LOGO的行业去寻找相应的色系，让LOGO的颜色更贴近品牌定位。下面以实际案例进行演示，如图4-41所示，从图中可以看到该LOGO是茶叶行业，为了体现出茶叶的新鲜品质，用嫩绿色来搭配，让LOGO的视觉形象与产品定位可以更直观地展现出来。

图4-41 根据行业配色

下面再以VI应用案例来展示色彩的具体应用，如图4-42所示。

该LOGO是茶叶行业，所以大面积色块采用了绿色，客户定位是高端人群，消

费者年龄偏大,所以采用了深绿色,深色给人厚重感,能充分体现出品质。该品牌以普洱茶为主要销售产品,所以 LOGO 采用了木色系,让消费者通过色彩来联想到产品,这样可以节省很多广告成本,通过 LOGO 就能把这些特点充分表现出来。

图4-42　VI色彩搭配

那么如何根据该 LOGO 去设计名片应用呢?设计效果如图 4-43 所示。

图4-43　名片色彩应用

从图中可以看到，该 VI 的展示效果还是以 LOGO 的深绿、木色为主色，名片正面部分因为文字信息比较多，不适合用深色背景，采用了白色（无色系）来表现，无色系不会影响到 VI 的品牌色彩统一性，后期应用需要根据不同情况去合理搭配。背面以深绿色作为底色，配合木色 LOGO 来把 LOGO 的主色体现出来，让名片设计的视觉感受与 LOGO 的感觉浑然一体，保持 VI 设计统一的视觉感受。

接下来再以工牌应用进行演示，如图 4-44 所示。从图中可以看出，工牌的正面跟名片的正面处理方式一致，因为正面信息比较多，也采用了大面积的白色作为底色，在工牌的边缘以及挂绳上采用了深绿色，这样整体上也保持了 VI 主色的应用，同样可以表现出 VI 的统一协调性。

图4-44　工牌色彩应用

如果应用部分的信息比较多，只能用白色来作为背景吗？其实不然，如果信息比较多，又需要用到深色背景，那么信息部分可以采用明度比较高的色彩，但是依然需要保持主色的统一性，如图 4-45 所示。

从图中可以看到该应用的信息很多，而且使用了深绿色背景，标题字采用了明度最高的白色来显示，这样白色与深色形成强烈对比，信息就能体现到位，这个处理办法就是采用了明暗对比来体现，也是特别实用的设计方式。

图4-45　深色背景应用

# 第5章 画册设计

本章详细介绍画册的概念，画册设计的网格系统，画册的色彩搭配，文字的选择以及封面封底设计，从无到有讲述一个完整画册的设计过程。让读者轻松掌握画册设计技巧。

本章内容要点如下：
- 认识了解画册。
- 画册版式之网格系统。
- 画册版式之图片编排。
- 画册版式之文字编排。
- 画册版式之封面封底设计。

## 5.1 认识了解画册

画册是一个展示平台，可以用流畅的线条，有个人及企业的风貌、理念的图片或优美的文字，组合成一本用来宣传产品或品牌形象的精美画册。

### 5.1.1 画册的概念

画册简单来说就是装订成册的一张张图片，如图 5-1 和图 5-2 所示。

画册是一个展示平台、一种宣传媒介，企业或者个人都可以成为画册的拥有者。

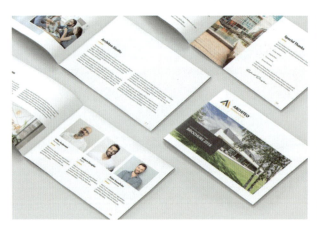

图5-1　画册内页展示　　　　　　　　图5-2　画册封面

### 5.1.2 画册的类别

画册可根据行业和宣传目的进行分类。

#### 1. 行业画册

根据不同的行业，画册可分为医疗、教育、食品、服装、房地产、机械、科技、药品、酒店、珠宝等不同类型，如图 5-3 和图 5-4 所示。

#### 2. 企业画册

企业画册是设计师根据企业自身的性质、文化、理念、地域等进行设计，以体现企业精神的一种宣传画册，主要包括企业形象画册、企业产品画册、企业年报画册、样本画册等，如图 5-5 和图 5-6 所示。

图5-3 医疗行业画册封面封底

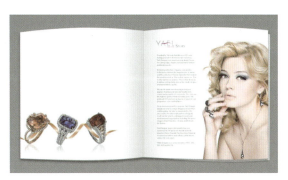
图5-4 珠宝行业画册内页

图5-5 企业形象画册

图5-6 企业产品画册

### 3. 宣传画册

宣传画册根据用途的不同，采用相应的表现形式来体现宣传目的，常见的有展会宣传、汽车宣传、新闻发布会宣传、新年庆典活动宣传等，如图5-7和图5-8所示。

图5-7 展会宣传画册

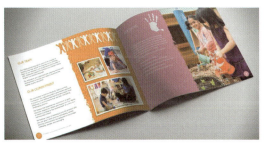
图5-8 庆典活动宣传画册

## 5.2 画册版式之网格系统

网格系统是构建秩序性版面的一种设计手法。运用网格系统能够方便、整洁地摆放版面元素，使画册的版面设计更高效。

### 5.2.1 网格系统的概念

网格系统是利用垂直与水平的参考线，将画面简化成有规律的格子，再以这些格子作为参考来构建秩序性版面的一种设计手法。通过构建网格系统，设计师可以有效地控制版面中的留白与比例关系，为元素提供对齐依据，如图5-9所示。

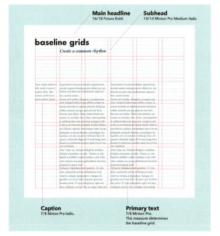 

图5-9　网格系统展示

### 5.2.2 版面的构成要素

既然网格系统是由有规律的格子构成的，是对页面布局的规划，支撑整个版面内容的载体，能够让版面具有比例感和整齐感，能合理地进行信息区域划分，并控制视觉元素之间的变化，那么建立网格之前需要对设计内容进行分析，再设置合适的版心，然后才能划分合理的网格类型。版面网格构成如图5-10所示。

第5章 画册设计

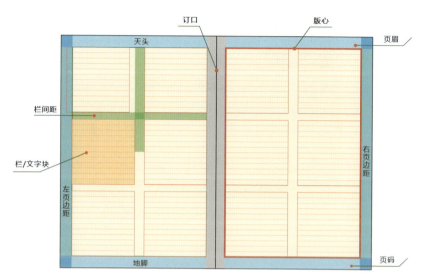

图5-10 版面网格构成元素分布解析

## 1. 天头

版面顶部留白部分称为天头，天头往往包含页眉的设计。

## 2. 地脚

版面底部留白部分称为地脚，地脚往往包含页码的编排，但页码的编排位置不仅限于地脚。设计师需要根据版面的实际情况进行设计，如图 5-11 和图 5-12 所示。

图5-11 画册页码位于顶部

图5-12 画册页码位于底部

## 3. 订口

画册的常规装订方式为骑马钉，左右页面之间的位置称为订口。文字的编排需要远离订口，以免文字不易阅读，如图 5-13 所示。

图5-13　文字位于订口案例展示

### 4. 版心

版心是指天头、地脚及左右页边距所包围的区域。

（1）版心的作用。

设置版心让版面更有条理，同时也保证了内容的识别度。所有元素都应该在版心内编排，但并不是绝对不能超出版心，在已有规则下，设计师可以将部分重要性低的元素放置到版心外，从而为画面带来动感与张力。

（2）设置合适的版心。

版心的大小决定版面的整体效果。版心占整个版面的大小又称为版心率。版心率高容纳的信息较多，但是整体显得拥挤；版心率低容纳的信息较少，四周的留白较多，整体版面会比较舒适和轻松，两种版心率的对比如图5-14所示。

版心率高

版心率低

图5-14　版心率对比展示

版心的大小没有固定的数据标准，应根据版面的尺寸和信息内容进行设定。在信息量正常的情况下，比较常用的比例为左右页边距∶订口∶天头∶地脚＝1∶1∶1.5∶1.5，这样使版面更舒适，留白感更强烈，版面透气性较好，如图5-15所示。

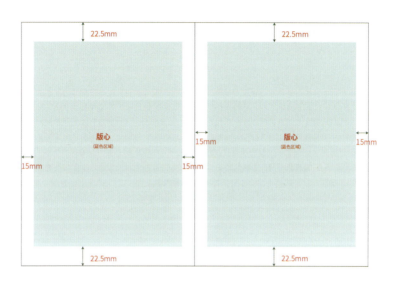

图5-15　版心比例绘制展示

版心的内外边距也可以设置得不一致，称为不对称版心。画册页数较多时，内页边距应该设置得较宽一些，以免装订时版心陷入订口中，影响订口位置的文字阅读。如图 5-16 所示。

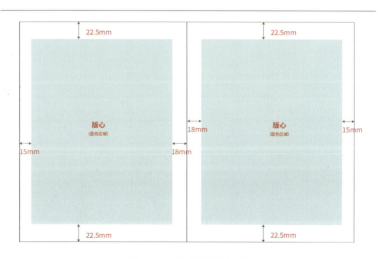

图5-16　不对称版心展示

### 5. 栏的概念

文字的行文长度会直接影响阅读，当一行内容太长时，就需要将其分割成较短的文字块，承载文字块的区域称为栏；栏与栏之间的距离称为栏间距。同时，栏间距也会作为图片与文字的间隔距离。栏间距的设置最好大于正文两个字的宽度，否则会让信息变得难以阅读，栏的设置如图 5-17 所示。

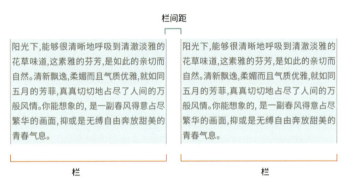

图5-17　栏展示

## 5.2.3　网格的分类

确定版心之后就需要选择网格类型。在版式设计中网格主要为分栏与模块两大网格类型。根据不同设计要求选择不同的网格类型，并不需要同时使用所有网格类型，网格样式如图 5-18 和图 5-19 所示。

图5-18　分栏网格展示

图5-19　模块网格展示

### 1. 通栏

通栏网格适用于小开本的版面，适合读者静下心来阅读其内容，如图 5-20 所示。

图5-20　通栏网格展示

### 2. 双栏

双栏网格是比较常用的网格形式。行文的长度适中且容易编排，如图 5-21 所示。

图5-21 双栏网格展示

### 3. 三栏

三栏网格也是比较常见的形式,栏宽变窄,也会让文字变得更容易阅读,如图5-22所示。

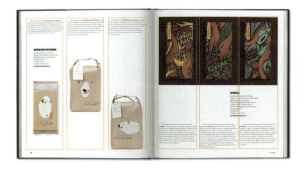

图5-22 三栏网格展示

### 4. 四栏

四栏网格也称为多栏网格,适用于大尺寸版面的正文划分,如图5-23所示。

图5-23 四栏网格展示

5．比例网格

比例网格是通过运用美学比例来划分栏宽的一种网格设计形式。如图5-24所示使用的就是公认的黄金比例1∶1.618。

图5-24　比例网格展示

总之，版面中网格的运用往往不局限于一种分栏类型，大多会使用两种或两种以上的网格形式。

## 5.3　画册版式之图片编排

在版式设计中，图片比文字更能吸引读者的注意力，图片能够直接反映事物特征，具有直观、明确、视觉冲击力强的特点，能够与读者产生共鸣，因此，图片的排版方式对版面效果起着至关重要的作用。

### 5.3.1　图片的组合

图片在视觉表现上是极为重要的元素，可以通过多种组合方式运用到版式设计中。图片在版面中的编排方式直接影响版面的视觉效果。

1．图片数量对版面效果的影响

版面中图片数量的多少直接影响版式的效果，也影响读者的阅读兴趣。一般来说，

图片数量较多的版面更能引起读者的阅读兴趣。相反，如果一个版面上没有图片，全是文字，就会显得非常枯燥无味，很难让人仔细阅读下去。尽管如此，我们也不能纯粹为了吸引眼球而大量使用图片，应该根据具体的版面需求来决定图片的数量，如图 5-25、图 5-26 所示。

图5-25　无图片的版面

图5-26　有图片的版面

## 2. 图片的不同组合编排方式

图片并不只是以单张的方式呈现，有时候需要对多张图片进行组合。将若干张图片合理地编排在同一个版面上，我们称为图片的组合。最常见的组合方法如图 5-27 所示，即通过统一尺寸、对齐、统一间隔等方法使版面整体均衡；或者通过改变图片

之间的比例来表现层次感和主次关系。

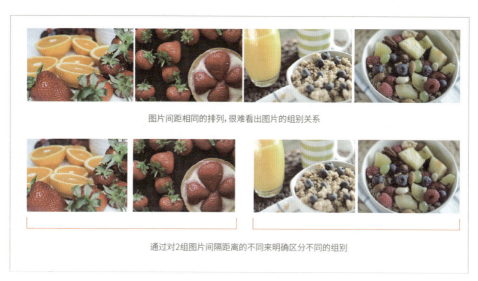

图5-27　通过间隔距离不同来区分组别

（1）通过距离进行明确的组别划分。

距离相近的图片很容易被作为一组图片来对待，相反，为了表示图片分属于不同的组，就要拉大图片之间的距离，这是对所有设计要素进行分组的基本方式。

（2）紧密并列型。

如图5-28所示，所有的图片都占有相同大小的页面空间，使页面井然有序，这种方式并不以任何一张图片为重点展示对象，而将所有图片并列起来呈现。这样的方式需要注意的是，任何一张图片超出边框，或者是与其他图片产生偏离，将使版面变得凌乱不堪。

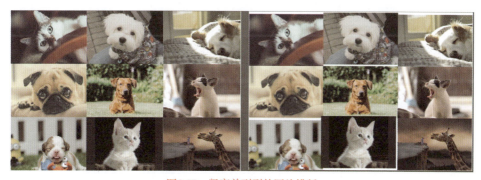

图5-28　紧密并列型的图片排版

（3）间隔均衡型。

将版面中所有的图片进行相同的裁剪，即采用统一尺寸、对齐、统一间隔等方法使版面整体均衡，使版面具有一定的透气感，让每一张图片更加容易辨别，也可以缓解图片带来的压迫感，如图5-29所示。

图5-29　间隔均衡型排版

（4）突出表现型。

将版面中的一张图片放大，与其他图片形成对比，并保持版面的整齐统一，增加了版面的层次感，如图5-30所示。

图5-30　突出表现型排版

## 5.3.2 图片的大小及位置关系

图片的大小和位置关系直接影响信息传递的先后顺序，这也是图片分类的一个标准。设计师可以通过对图片功能及内容的把握来确定图片的大小及编排位置，有效地传递信息。

### 1. 放大充分体现主题的图片

在排版设计时，首先需要明确图片之间的主次关系，即使只是明确地区分主要图片与次要图片的大小，也能够明确主题。把主要图片做放大处理，能够吸引读者的注意力，强调主题。多张图片仍然同属于一个版面，放大的图片成为版面中的重点，整体主次分明，主题明确，如图5-31所示。

图5-31　根据图片大小区分主次关系

### 2. 调整图片尺寸

图片大小的对比不但可以表示信息的先后顺序，还可以制造出版面的节奏感，但是，如果不同大小的图片随意分布于版面的不同位置，容易使版面显得非常杂乱无章，因此需要对图片进行一定程度的协调和统一，以保持版面结构的平衡。如果图片的尺寸类型过多，就会难以确定主次关系，因此，需要将图片大致分为大、中、小三个级别，这样的处理使版面层次分明，给人丰富、活跃的视觉感受，增强了阅读的兴趣，如图 5-32 所示。

图5-32　把图片按照大、中、小三个级别陈列

### 3. 出血图片的运用

如图5-33所示，在版式设计中，将图片剪裁后使其满版展示，这是图片排版的一种常用方式。在进行这种处理时，通常情况下会将图片的四边都多留出3mm，以避免由于裁剪不当造成图片偏小而漏出页底的白色，影响画面效果。当希望某些图片吸引读者注意时，可以对图片进行出血处理，通过将图片放大至超过页面大小，可以有效提高图片视觉冲击力。需要注意的是，不能将图片中的重要内容放置在订口处，否则在装订时极有可能对其造成破坏。

图5-33　出血图片的运用

#### 4. 调整图片的位置关系

通过调整图片的位置关系，可以控制图片的先后顺序，版面的上、下、左、右以及对角线连接的四个角都是视觉的焦点，其中，版面的左上角是常规视觉流程的第一个焦点，将重要的图片放置在这个位置可以突出主题，令整个版面层次清晰，视觉冲击力也比较强。此外，如果使其中某一张图片与其他图片之间间隔较大，那么这张图片也相对更显眼，更容易吸引读者的注意，如图5-34所示。

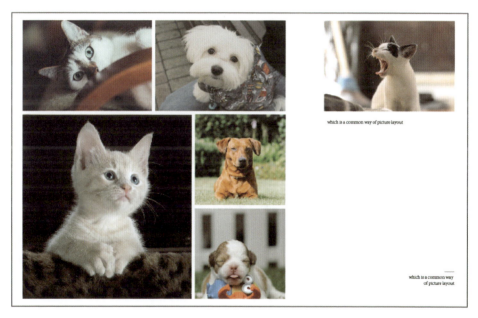

图5-34　调整图片的位置以突出表现

### 5.3.3　图片外形对版面编排的影响

根据外形，图片大致可分为几何形与自然形。几何形图片可以是任何几何形状，自然形图片就是图片中某个具体图形的外形。把握它们的特征，有助于将其有效地运用于图片编排之中。

#### 1. 四边形与圆形图的使用

圆形图与四边形图是最为常见的几何形图片，其中又以四边形图片的使用量最大。圆形图片在保持了图片外轮廓的同时，削弱了四边形四角的锐利感，给人更加圆润、柔和的感觉，如图5-35所示。

图5-35　图片的圆形轮廓处理

### 2. 去底图的运用

如图 5-36 所示，去底图是指对图片中具体图形的外轮廓进行抠图，并将背景部分删除，只保留图片中需要的部分，这种处理方式比较灵活，没有固定的规律，能够充分展示物体的形状，使图片具有动感。需要注意的是，在裁切图片时，必须仔细分辨物体与背景之间的边界，如果背景剪裁得不彻底，就会在物体边缘留下难看的杂边。因此，如果条件允许，应尽量使用与被拍物体色差较大的中色背景，以保证去底图的质量。

图5-36　图片的去底图运用

## 5.3.4 图片的适当裁剪

图片的剪裁是排版设计中最基础、最常用的方法之一。通过剪裁，可以去掉不需要的部分图像，同时也能改变图片的长宽比并调整图片的效果，令图片更加美观，更适合版面的需要。

### 1. 通过裁剪缩放版面图像

如图 5-37 所示，裁剪的作用之一是截取图片中的某一部分。减少图片中多余的信息，保留下来的部分就形成了局部放大的效果，能够非常有效地将读者的视线集中到想要展示的内容上。需要注意的是，将裁剪后的图片进行放大处理时，要先确定图片的分辨率，才能够保证印刷成品的清晰度，一般需要达到 300dpi 以上。

图5-37　图片的裁剪运用

### 2. 考虑人物图片中视线的方向

人物图片中眼睛的方向特别容易吸引读者的目光，读者的目光会自然地移向图片中人物凝视的地方，因此，在图片中人物目光凝视的位置上安排重要的文字，或者使人物的目光朝向下一页的方向等人物图片的处理方式，都是经常采用的引导读者目光移动的方法。此外，人物目光朝向位置的空间大小，也会对图片自身的效果产生影响。空间较大的构图能够给人以稳定的印象。相反，空间较小会产生压迫感与紧张感，如图 5-38 所示。

人物目光朝向位置的空间大　　　　人物目光朝向位置的空间小
构图稳定　　　　　　　　　　　　产生压迫感与紧张感

图5-38　人物目光朝向位置的空间大小对比

## 5.3.5 图片与文字的恰当编排

在排版的过程中，图片与文本的组合方式也是重要的问题。必须要有意识地考虑将图片的美观与文字的易读性同时兼顾的设计方式，虽然图片影响版面，但图片通常不是单独出现，往往与文字相辅相成。

### 1. 统一文字与图片的边线

作为排版设计的基础规范，应该将文字段落与图片的宽度统一起来，将图片侧面的文字按照图片边框的下缘或上缘整齐地统一起来，这是最基本的处理原则，要避免上、下均不对齐的处理方式，如图 5-39 所示。

当然，如果所有的内容都被处理得过度统一，有时候也会起到相反的作用，给人带来沉闷的视觉感受，在图片的排版过程中，整齐中加入变化是一个要点。要明确各部分之间的亲密关系，具有亲密关系的就相互靠近统一起来，否则就拉大距离进行区分。

（a）文字与图片下缘对齐　　　　　　　　（b）文字与图片上缘对齐

（c）避免上下边缘均不对齐　　　　　　　（d）避免上下边缘均不对齐

图5-39　图片与文字边缘对齐处理对比

### 2. 不要用图片将文字切断

图片排版中注意不能损坏文字部分的可读性。如果在段落之中插入图片，阅读时视线就会被打断，读者无法正常阅读。插入图片时，应该在不妨碍视线流动的基础上进行排版设计。如图 5-40 所示，这两种把文字切断的排版方式都应该避免。

（a）标题与内文之间避免插入图片　　　　　（b）避免图片把内文切断

图5-40　图文排版的错误运用示意

在排版设计中掌握这些排版规则，即可避免出现怪异、不合理的版面。

## 5.4　画册版式之文字编排

常说字如其人，字体决定了产品的气质。文字就是工具，设计师要学会恰当地运用它来提高设计水平。但在设计工作中，很多设计师都是字体选择困难户，对字体字

形的选择毫无依据、章法，全凭个人喜好。

### 5.4.1 字体选择的依据

色彩有情感，字体同样也具有情感。字体以不同的形态，在不同的环境中传达的情感是不一样的，或庄重，或秀丽，或严谨，或优雅。每种字体的造型都有自己独特的个性和意蕴。因此选择字体之前需要理解字体所包含的情感及气质。

字体字形有中文与英文的区分，字母体系分为两类：衬线字体和无衬线体。在中文字体中并没有衬线体与无衬线体的说法。但是受西方文化的影响，为了更好地融合与区分，中文字体也适用同样的区别方法，如图 5-41 所示。

#### 1. 宋体

宋体源于宋代，在明代确立。在日本宋体字仍被称作"明朝体"。宋体是为适应印刷术而出现的一种汉字字体。笔画有粗细变化，横细竖粗，末端有点、撇、捺、钩等装饰，属于衬线字体，常用于书籍、杂志、报纸的正文排版及印刷，如图 5-42 所示。

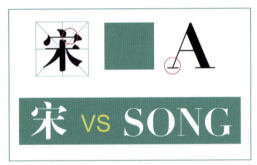

图5-41　宋体与衬线体的对比　　　　图5-42　宋体字形

宋体广泛运用于时尚、女性、文艺、文化、美食、养生、化妆品等领域。

（1）宋体的时尚气质。

时尚杂志普遍使用宋体字形或衬线体，或利用宋体进行二次加工与设计，做出符合自己需要的标准字，以传递时尚的气质。

（2）宋体的文化气质。

很多文化艺术展的海报都用宋体字形，或进行二次加工来做海报的主标题。宋体是很有文化气质的字体，因此与文化有关的项目都可以考虑使用宋体，国内很多地产

海报也使用宋体字作为主标题。

（3）宋体的女性气质。

宋体的女性气质也非常明显，常用于女装、化妆品的主标题或标准字，体现女性的优雅大方气质。

（4）宋体的美食气质。

宋体字形常用来表现比较具有特色或有地域特征的美食，如西餐、湘菜、川菜、粤菜等个性明显的美食。

### 2. 黑体

黑体也称等线体，属于无衬线体，字比较方正，笔画醒目、粗壮，并且横竖笔画粗细一致，表达一种直接干练的气质，有力量感，是机器印刷的产物。黑体字形非常适合户外的大型广告，因为比较易于识别，可以让人在很远的地方就能看到，识别性非常强。

黑体广泛用于时尚、女性、文艺、文化、美食、自然、科技、儿童、男性等领域，属于非常百搭的字体，可塑性非常强，品牌字体设计基本以黑体为设计原型。黑体在特定专属领域中，表现力与其他有专属领域的字形有一定的差距。如中国的一些传统节日，使用黑体没有书法体或宋体贴切，如图5-43所示。

图5-43　中国风字体的运用

（1）粗黑体。

粗黑体适用于标题和大型文字的表现。粗体有力量感，有男性特点，适合机械、建筑等行业。

（2）细黑体。

细黑体适用于正文或者说明文，细黑体高雅细致，有女性特点，适合服装、化妆品、食品等行业，适用范围广泛，如图5-44所示。

图5-44　黑体字的运用

### 3. 圆体

圆体由黑体演变而来，笔画的拐角和末端为圆弧状，保留了黑体的严谨和规矩，同时也增加了一些灵性和活泼，字体清晰、端正。

圆体适合于时尚、儿童、女性、美食、养生、化妆品等行业，如图5-45所示。在报纸标题、图书封面、招牌、广告、网站标题的制作中也使用得比较多。变体为幼圆体、琥珀体等。不适合使用在比较严肃和正式的场合，例如一些政府类宣传品设计。

图5-45　圆体字形的运用

### 4. 卡通体

字体笔画圆润、活泼、可爱，随意性比较强。是儿童作品领域可考虑选择的字体，但不一定儿童作品就得用卡通体。太卡通的字体影响字体的识别，故内文的编排应避免使用卡通体。比较适合封底的设计使用。

### 5. 书法体

书法体是中国及深受中国文化影响的周边国家和地区特有的一种表现文字美的艺术表现形式，是中国汉字特有的一种传统艺术，故书法体具有非常浓厚的历史气息，蕴含着书卷味，古香古色，常用于具有中国特色文化的题材。

（1）行书，广泛运用于封面设计、包装设计及字体设计 LOGO 等。

（2）草书，识别度不高，一般倾向于装饰和艺术性表达。

### 5.4.2　文字的排版原理

文字的排版伴随着文字的诞生而产生。简单而言，文字的段落排列就是文字的排版。中国古代的文字排版方式一般采用由上往下先竖排、再由右往左换列的阅读方式，一直到近现代受西方影响，出现先从左向右横排、再自上而下换行的排列方式。而在传统书法的书写中，至今仍然保留着竖写的方式。

#### 1. 视觉层级

视觉层级指视觉元素按照一定的方式组织和排版，以强调优先顺序。在排版设计中，视觉层级非常重要，它可以创造视觉的兴趣焦点，引领读者浏览版面内容和相关信息。同时，它也影响着正文的可读性，处理得当的层级关系可以准确传达信息，方便读者阅读。对设计师来说，有很多方式可以处理这个问题。通常视觉的层级关系会通过元素的大小、粗细、色彩、位置以及字体的变化等来表现。构建视觉层级是一个信息架构的过程，是一个有意识的决定。

（1）大小与视觉重量。

大小与视觉重量可以明显地表明层级关系，大号或加粗的字自然而然地最先吸引读者的注意力。

（2）位置。

位置也能影响视觉的层级关系，最显眼或者最重要的位置总能优先吸引读者。一般来说，位于上方的内容或者平行时右手边的内容较为重要。

（3）字体。

和其他字体特征差异大的突出性字体显示的内容往往更重要一些。

（4）色彩。

色彩异于周围文字或其他内容的视觉信息更能吸引读者注意力。

#### 2. 正文字体的排版

正文字体指具有较高的辨认性和可读性，适合小字号显示的字体，常见于大篇幅的文字。正文字体一般造型简洁、统一，笔画较细，字的间距适当。字体大小取决于不同字体设计的视觉平衡度，字体大小一般在 8～12pt。选择一款合适的正文字体是项目设计的一个重要环节。和前面所讲的如何选择标题字体一样，设计师需要考虑

受众群体、媒体媒介、字体的设计背景和特征等因素。此外，字数多少和段落长短也不容忽视。长篇的文字对字体的可读性要求较高；短篇的文字则不太耗费精力，设计师可以采用一些有个性的字体。一般情况下，正文字体最常见的两个选择就是衬线体和无衬线体，其他类型的字体形式很容易分散读者的注意力。而衬线体通常被认为是印刷品中易读性最强的字体，电子屏幕上则无衬线体最佳。但是，这并不是绝对的原则，最好的方法是不断地探索最佳的阅读感受。

（1）行距。

行距指两行句子之间的留白部分。行距的大小影响着段落的整体视觉。行距太窄，上下文容易相互干扰，视线容易混乱。行距太宽，版面显得太松散、不紧凑、缺少整体感，也浪费纸张。行距的常规比例多为字号的 1.5～1.75 倍。但在实际处理时要根据具体的内容来定，做适当的变化。一行字过长会使阅读困难，用 10pt 左右的字体，超过 100～110mm，或用小于 5 号字排列，超过 80～90mm 时，阅读就会比较费力。如果一行字体长 120mm 时，阅读的效率就会降低 5%。因此，为了阅读方便和保护视力，一行的长度最好在 80～105mm，如图 5-46 所示。

图5-46 文字行距对比

（2）字体选择。

文字字体的变化形式多种多样，但在一个版面中，选择三、四种字体即可，字体太多会显得杂乱无章。一般情况下，标题文字可以采用黑体等醒目的字体，或经过特殊设计的字体，而正文可采用常规字体，并且通过文字字号和行距的变化，可以在不影响版面的整体性的前提下进一步改善版面的视觉效果。

### 3. 文字排版的基本类型

对于设计者而言，文字的排版还应注意文字本身的格式效果。图文画面构成中，把不同重点的文字内容用不同的字体来表现，是设计师常用的手法，如行首的强调、引文

的强调等。但字体过多版面就显得杂乱，字体过少又缺乏必要的生机。字体数量的多少常暗示版面中核心内容的多少，所以我们要对文字排版和在具体情况下的应用形式有所了解。

（1）左右对齐（两端对齐）。

此方式看起来整洁利落，但是有些文字的间距会拉开，甚至存在过多的空白间隙，这会影响阅读和美观，必要时需要调整字间距，如图5-47所示。

图5-47　文本两端对齐

（2）左对齐。

左对齐指段落文字对齐左侧边界，右侧则依据文字长度留下空白。这种方式迎合了世界上大多数文字从左到右的书写方式，是长文章的最佳对齐方式。同时要留意右边非对齐的文字，确保各行的文字长度不要太接近，也不要相差太大，如图5-48所示。

图5-48　文本左侧对齐

（3）右对齐。

右对齐指段落文字对齐右侧边界。这种对齐方式可以作为区别于主要内容的对齐方式，用来排列引用或强调的文字内容，从而形成对比。右侧对齐时要特别注意起始的标点符号（多为单引号或双引号），它可能会破坏文字的对齐。

（4）居中对齐。

居中对齐指文字不对齐左右侧边界，而是左右侧对着文件中间点靠拢，这种对齐方式使用限制较多。对于文字开始和结束的地方很难达成共识，所以一不小心就会影响文本的阅读性。一般来说文字只有两三行，或者句子较短时适合此方式。居中对齐会让读者阅读吃力，因为会影响读者寻找下一行的起始点，因而大段的文字不适合这

种方式。另外，要保证栏宽足够容纳不同长度的句子，以形成令人愉悦的文本块。这种方式若得到很好的处理，就能实现一种美观、优雅的版面效果。

（5）首字下沉。

首字下沉指段落首行的第一个字大于其他正文字体，其高度占据两行或者几行的高度。这种段落格式赋予文本个性，加强了视觉效果，可以用来吸引读者的注意力，如图5-49所示。

图5-49　文本首字下沉

总之，每种字体都有自己独特的性格和感情。在设计中需要设计师综合考虑受众群体、媒体媒介、字体的设计背景和特征等因素，然后对字体进行合理的选择。

## 5.5　画册版式之封面设计

封面设计指为书籍画册设计封面，封面是装帧的重要组成部分，犹如音乐的序曲，是把读者带入内容的向导。在设计之余，感受设计带来的魅力，感受设计带来的烦忧，感受设计带来的欢乐。封面设计中应遵循平衡、韵律与调和的造型规律，突出主题，大胆设想，运用构图、色彩、图案等知识，设计出比较完美、典型、富有情感的封面，提高设计应用的能力。封面设计的成败取决于设计定位，即做好前期的客户沟通，具体内容包括：封面设计的风格定位；企业文化及产品特点分析；行业特点定位；画册操作流程；客户的观点等，好的封面设计一半来自于前期的沟通，只有充分地理解客户的需求，设计作品才能满足客户的需要。

### 5.5.1　设计分类

进行画册封面设计首先需要了解行业定位及风格定位。

## 1. 企业封面设计

企业封面设计应该从企业自身的性质、文化、理念、地域等方面出发，来体现企业的精神，如图5-50所示。

图5-50　企业画册封面

## 2. 产品画册封面设计

产品画册的设计着重从产品本身的特点出发，分析产品要表现的属性，运用恰当的表现形式，来体现产品的特点。这样才能增加消费者对产品的了解，进而增加产品的销售量，如图5-51所示。

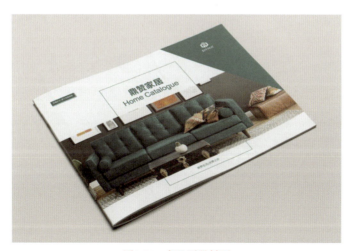

图5-51　产品画册封面

### 3. 宣传画册封面设计

这类封面设计根据用途不同，要采用相应的表现形式来体现宣传的目的。用途大致分为展会宣传、终端宣传、新闻发布会宣传等，如图5-52所示。

图5-52　宣传画册封面

### 4. 医疗行业封面设计

这类封面设计要求稳重大方、安全、健康，给人以和谐、信任的感觉，设计风格要求大众生活化，如图5-53所示。

图5-53　医疗行业画册封面

### 5. 食品行业封面设计

这类封面设计要从食品的特点出发，从视觉、味觉等方面体现特点，激发消费者的食欲，形成购买欲望，如图 5-54 所示。

图5-54　茶叶画册封面

### 6. 科技行业画册封面设计

这类封面设计要求简洁明快并结合科技企业的特点，融入高科技的信息，来体现科技企业的行业特点。

### 7. 房产封面设计

这类封面设计一般根据房地产的楼盘销售阶段做相应的设计，如开盘用、形象宣传用等。此类封面设计要求体现时尚、前卫、和谐、人文环境等。

### 8. 酒店封面设计

这类封面设计要求体现高档、享受等感觉，在设计时用一些独特的元素来体现酒店的品质，如图 5-55 所示。

图5-55　酒店画册封面

### 9. 学校画册封面设计

这类封面设计根据用途大致分为形象宣传、招生、毕业留念册等,如图5-56所示。

图5-56　学校画册封面

### 10. 服装封面设计

这类封面设计更注重消费档次、视觉、触觉的需要,同时根据服装的类型、风格不同,设计风格也不尽相同,如休闲类、工装类等,如图5-57所示。

图5-57　婚纱画册封面

### 11. 企业画册年报设计

这类设计一般是对企业年度工作进程的整体展现，设计一般都是用大场面展现大事件，要求设计者要有深厚的文化底蕴。

### 12. 体育行业封面设计

时尚、动感是这个行业的特点，根据具体的行业不同，表现也略有不同。

## 5.5.2 封面构成

好的画册封面设计主要是通过文字、图片、色彩、构图四方面的创意设计来体现。文字就是企业的名称或者画册的主题，有中文、英文、中文与英文结合三种方式，还可用企业文化理念作为辅助表现。

### 1. 图片选择

图片最能够直接体现事物的特征，直观、明确，视觉冲击力强，能够与读者产生共鸣，选择的图片需要体现企业形象气质，或突出产品特点，或呼应主题。

### 2. 色彩

封面的色彩处理是设计的重要一关。得体的色彩表现和艺术处理，能在读者的视觉中产生夺目的效果。色彩的运用要考虑内容的需要，用不同色彩对比的效果来表达不同的内容和思想。在对比中统一协调，以间色互相配合为宜，使对比色统一于协调之中。主题的色彩运用在封面上要有一定的分量，纯度如不够，就不能产生显著夺目的效果。色彩来源可以通过企业固有色、行业特定色、主题色、图片色等方式进行提取。色彩搭配时需要注意色彩的对比关系，包括色相、纯度、明度对比。封面上如果没有色相冷暖对比，就会缺乏生气；如果没有明度深浅对比，就会显得沉闷；如果没有纯度鲜明对比，就会显得古旧和庸俗。

### 3. 构图

如果说创意是封面设计的灵魂，那么构图就是封面设计的骨肉。深邃的创意只有通过完美的构图、精巧的造型才能体现出艺术的效果，封面的图片以其直观、明确、视觉冲击力强、易与读者产生共鸣的特点，成为设计要素中的重要部分。所谓构图，就是创意在封面上的具体体现。一幅好的封面构图，能够充分表达封面作者的艺术灵感和创造的意境。

设计过程中除了考虑封面设计中所应用的点、线、面等基本要素外，在构图时还需要考虑画册的开本，因为同样的构图放在不同的开本上得到的效果也不同，因此在了解画册的开本后才能够进行有效而且正确的构图。

此外，封面、封底的设计需要与内页紧密结合，不能脱离于内页的版面设计而单独存在，通过封面封底可体现内页的风格与色调。

# 第6章 包装设计

本章先就产品包装设计的概念，现代产品包装设计的定义、价值，产品包装设计的分类及现代包装的材料，产品包装设计的三大定位等基础知识进行讲解，为产品包装设计实践打下基础；再介绍包装结构设计的概念及其设计原则，对常见的包装设计结构详细举例，并对纸盒结构进行详细介绍；最后通过两个包装设计案例让读者掌握系列化的包装设计的流程及设计思路、定位方法等，将基础知识转化为应用能力。

要点包括：
- 包装设计的概念。
- 包装设计的三大定位。
- 包装设计的结构和绘制。
- 包装设计的案例流程和构思定位。

## 6.1 包装的概念

从字面上看,"包装"一词是并列结构,"包"即包裹,"装"即装饰,不仅是将物品进行包裹,而且对其进行美化装饰。

包装是产品的容器和载体,也是品牌的标注,还是传递理念的方式,所以包装其实也是一个无声的推销员。然而不同的国家,不同的区域,不同的时间,对包装设计也有不同的要求。这就需要设计师在进行包装设计时综合考虑各种因素。

以中国和日本为例。日本的包装设计风格大致可以归纳为两大类,一类是现在的"洋"式;另一类是传统的"和"式。而中国的包装,运用了因地制宜的优势,在选取包装材料时以实用、经济、简易为原则。包装设计要符合人体工学的结构,永远将产品安全和使用的便捷性作为重点考虑。

## 6.2 什么是包装

随着市场的发展,产品更新速度非常快,国内市场进入了一个"快消品"时代,很多产品每半年就更新一次产品包装,这个速度是相当快的。所以国内的包装设计师需要不断创新,让设计的包装在消费者心中的形象更为具体。包装已成为各类商品在开发和设计中的一部分,几乎所有的产品都需要产品包装才能成为商品,然后才能进入市场流通。

虽然每个国家或组织对包装的含义有不同的表述和理解,但是基本意思是一致的,都是以包装功能和作用为其核心内容,一般有两重含义:

(1)关于盛装商品的容器、材料及辅助物品,即包装物;
(2)关于实施盛装和封口、包扎等技术活动。

根据上面这些文字的理解,图 6-1 和图 6-2 中哪个是属于完整的包装呢?

综合以上的叙述可以理解为,有封口和包扎动作的才是一个完整的包装。

现代社会的包装,已经从单纯的保护商品,演变成一个销售的媒介,好的包装是一个会说话的商品推销员。包装设计成为了一种表达手段,包装成为了商品不可或缺的一部分,成为了商品生产和产品消费之间的纽带。

图6-1　饮料（无盖）　　　　　　图6-2　饮料（有盖）

## 6.2.1　包装的价值

在这样一个"看脸"的时代，产品质量不仅要好，包装也是同样重要，一个"吸睛"的产品，更容易受到消费者的青睐。

下面举一个例子说明包装的价值，如图 6-3 和图 6-4 所示。

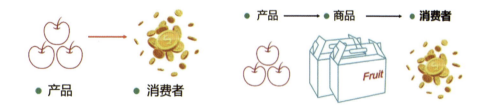

图6-3　产品-消费者　　　　　　图6-4　产品-商品-消费者

首先把苹果定为产品，怎么销售给消费者呢？可以骑着三轮车摆个小摊，然后直接销售给消费者，这属于没有任何包装，但是这也属于一种营销方式。

如果卖家想把产品销售到更远的地区呢？首先，需要把产品转化成商品，使用精美的包装礼盒，再销售给消费者。这样成本就会增加，包括包装的成本和运输的成本。但是增加了品牌的价值和方便性。什么是品牌的价值呢，例如大众心理会认为某品牌的东西会更安全更愿意购买，这就是品牌的价值。消费者愿意承担由此增加的经济成本，所以包装就起到了一个很重要的作用。

## 6.2.2 包装的种类

包装的种类各式各样,其功能作用、外观也各有千秋。所谓内容决定形式,包装也不例外,常见的包装有以下几种。

按包装的产品进行分类,分为食品包装、药品包装、服装包装、纺织品包装、电器包装、洗化用品包装、儿童玩具包装、五金用品包装等。

按包装材料进行分类,分为纸质包装、塑料制品包装、金属包装、竹木包装、玻璃包装和复合材料包装等。

按包装技术、方法分类,分为防震包装、陈列式包装、喷雾式包装、真空式包装等。

### 1. 纸质包装

在整个包装设计发展进程中,纸质包装材料作为一种普遍的包装材料,被广泛运用在生产、生活中。因为纸质材料加工方便、成本低廉,所以适合大批量生产。纸质材料的成型性和折叠性较好,适于精美印刷。

(1)白卡纸。白卡纸是比较厚实、坚挺的纸张,平滑度高,挺度也好,分为黄色和白色两种,如图6-5所示。

图6-5 白卡纸(黄色底、白色底)

(2)白板纸。白板纸内里为灰色,纸质厚实、坚挺,分灰底和白底两种,主要用于各种包装装潢用的印刷品,但是白板纸相对于白卡纸而言,印刷的精美度略低,如图6-6所示。

图6-6　白板纸

（3）瓦楞纸。瓦楞纸因其被加工成波形瓦楞形状而得名。瓦楞纸板是由面纸、里纸、芯纸和瓦楞纸黏合而成的，它具有轻便坚固、载重和耐压性强、防震、防潮等优点，且成本较低。

瓦楞纸其实可以做另外的工艺，例如在瓦楞纸上面附上哑膜、光膜，既增加纸的摩擦度，又增加了美观性。日常生活中，在超市所看到的玩具包装盒基本都采用瓦楞纸，瓦楞纸既能防撞，又成本低廉，因此成为这类产品最好的选择，如图6-7所示。

图6-7　瓦楞纸

（4）牛皮纸。牛皮纸是坚韧耐水的包装用纸，耐破度高，能承受较大拉力和压力而不破损。有白牛皮和黄牛皮两种，主要用于包装纸、纸袋、信封等，如图6-8所示。

图6-8 牛皮纸

（5）铜版纸。铜版纸表面光滑，白度较高，有较强的抗水性及抗张力性，对油墨的吸收性十分良好。铜版纸有单、双面两类，主要用于印刷书刊的封面和插图、彩色画片、各种商品广告、样本、商品包装、商标等纸塑。铜版纸也广泛地应用于商品包装，例如糖果（高档包装多采用铜版纸）、食品、香烟等包装，如图6-9所示。

图6-9 铜版纸画册

（6）纸标。纸标是标签打印内容的承载体，例如啤酒上、化妆品上、瓶瓶罐罐上的纸标签，材质有多种，分为PVC、不干胶、铜版纸、热敏纸、PET等几类，如图6-10和图6-11所示。

图6-10　纸标——PVC　　　　　　　图6-11　纸标——不干胶

（7）纸塑（纸浆模塑）。纸塑（纸浆模塑）属于新型包装材料，具有环保、缓冲、保护的功能。纸塑包装废弃后可像纸张一样回收，造价比较低。日常生活中，装鸡蛋的容器以及外卖咖啡时，所使用的容器都是纸塑，如图6-12所示。

图6-12　纸塑

## 2．塑料制品包装

塑料制品分为吹塑、注塑和塑胶提袋三种。

（1）吹塑（瓶身）。吹塑是用高压高热塑造形成的模型，塑造出来的模型不会太大，一般是轻薄的类型，例如塑料儿童玩具、瓶身之类，如图6-13和图6-14所示。

图6-13　吹塑——瓶身　　　　　　　图6-14　吹塑——玩具

（2）注塑（瓶盖、合体）。注塑在模具上有限制，例如电视机的外壳或比较大的物体，如图 6-15 所示。

图6-15　注塑

（3）塑料包装袋（广泛）。塑料包装袋、纸巾外包装袋用的就属于这种包装材料，这种材料经济方便，可以印漂亮图案。但是这种材料相对于其他包装材质来说不是很环保，如图 6-16 所示。

图6-16　塑料包装袋

### 3．金属包装

金属材料包装分为两片罐和三片罐，两片罐也叫冲压罐，主要装有气的液体，如图 6-17 所示。

三片罐又分为干罐、湿罐，装粉状类的是干罐，装液体类的是湿罐，如图 6-18 和图 6-19 所示。

图6-17 两片罐（冲压罐）　　图6-18 三片罐（干罐）　　图6-19 三片罐（湿罐）

### 4. 竹木包装

竹木包装材料是用木材木片钉起来，回收之后变成再使用的材料，这种材料用于大型的船运、航运、货运，属于比较环保的。有些酒的包装也会使用木材材料作为包装材料，目的是为了让整体包装显得高档，如图 6-20 所示。

图6-20 竹木包装

### 5. 玻璃包装

玻璃材料多用于啤酒、药罐、食品包装，玻璃材质属于安定材质，耐冲击以及耐破。现在的玻璃材质很薄很轻，减少了运输成本，如图 6-21 所示。

图6-21　玻璃罐

### 6. 复合材料包装

复合材料属于科技化的包装材质，分为利乐包和积层软袋。

（1）利乐包。利乐包是一种由七层复合材料密合起来的包装，可以根据产品去复合，印刷的图案可以多种多样，并且印刷的整体效果很漂亮。利乐包的基层其实是纸，然后加入很多材料，减少经济成本，利于保存和运输，如图 6-22 所示。

（2）积层软袋。积层软袋分为两种：一种是装干的方便食品；另一种是装湿的饮料。这类包装主要用于食品、日用品，成本低又便于运输保存，相比其他材料适用范围大，如图 6-23 所示。

图6-22　利乐包　　　　　　　　　图6-23　积层软袋

## 6.3 如何设计出好的包装

在商品同质化现象日趋严重的今天,包装设计师总是希望能够让原本雷同的商品以差异化的形态展现在消费者眼前。因此包装设计的核心是解决视觉传达问题。突出的包装设计以其出众的视觉识别力形成感官的高度评判,会帮助商品从众多竞争品中脱颖而出,使得消费者留意、停顿、观察、赞赏并产生购买行为。作为设计师需要了解社会、企业、商品及消费者的需要和市场行情,再运用色彩、图形和文字来完成商品包装。

包装设计的创意来源表现在三个方面,分别是品牌定位、产品定位、消费者定位。

### 6.3.1 品牌定位

品牌定位,也叫商标定位、生产商定位。商标定位着力于产品品牌信息、品牌形象的表现。商标和品牌是产品质量的保证,对于新产品和人们熟知产品的包装设计,品牌定位对于产品包装很重要。

#### 1. 突出品牌的形象色

在任何时候都固定地使用形象色,可以达到明确产品形象、消费者更容易辨识的目的。例如图 6-24 中的品牌整体用紫色调作为这个品牌的形象色,如果要表现其他口味,虽然可以用别的颜色来区别,但是大面积和主色调还是以紫色为主。

图6-24 品牌形象色

### 2. 突出品牌的字体形象

产品一般用品牌的标准性字体作为形象设计，以明确地突出品牌的特色。这种标准字体设计与形象色结合是品牌设计的主要表现手法之一。例如图 6-25 中的品牌字体，字体设计运用了绿色并采用叶子图形与字体结合来表现清新果园，与这个品牌主要是果汁类的产品的特点相符合。

图6-25　品牌字体形象

### 3. 突出品牌的图形

品牌图形可以是抽象的，也可以是具体的。有时候品牌图形也会成为品牌的吉祥物。例如图 6-26 就是邢帅教育的憨憨熊形象，同时也是邢帅教育的吉祥物。

图6-26　邢帅教育憨憨熊形象

## 6.3.2　产品定位

产品定位要突出产品的特点、性能、优势、用途、功效、档次等，是产品本身的卖点，产品定位可以从以下几方面考虑。

## 1. 产品特色定位

产品特色定位在同类产品之间拉开差距、产生差异化方面显得尤其重要。例如图6-27是两个拉面产品包装,同样是豚骨酱油口味,但两种品牌的包装就会用不同的颜色去区别,这样才能让产品本身在货架上能够突显,从而吸引消费者的目光。

图6-27 酱油豚骨拉面(不同品牌的包装)

## 2. 产品功能定位

将产品的功效和作用明确地告诉消费者,便于消费者购买。最常见的就是药品或保健品的包装,以包装的图案来展示用药的部位。如图6-28所示的两个产品的包装图案,明确告诉消费者它的用处是哪些方面,这就是产品功能定位。

图6-28 产品功能定位

## 3. 产品产地定位

因为产地不同,产品的质量也不同,有的产品的品质和产地有很大的关系,这时就要突出产地特点,因为产地就成了质量的保证。例如下面产品的包装,品牌1是一款咖啡豆包装,包装上用英文字清晰地写明哥伦比亚,消费者就可以很明确地知道这

个产品来自哥伦比亚，如图 6-29 所示。品牌 2 包装的文字使用了日文，采用了开窗的包装形式来告诉消费者这个产品是什么，这样消费者就能清楚地知道这是哪里的产品，如图 6-30 所示。

图6-29　品牌1

图6-30　品牌2

### 4. 产品档次定位

根据产品本身的功能特点和目标受众的不同，每一种产品都有档次上的不同，品牌与品牌之间也有档次的划分，所以产品的包装设计也会不同。例如，品牌 1 产品本身是蜂蜜，优质的蜂蜜价格高，给优质的蜂蜜穿个漂亮的外衣，整体档次也会因此提升，如图 6-31 所示。品牌 2 是日用品包装，日用品的包装属于比较大众化的，因此设计的时候会用符合大众的要求以及工艺去设计，成本也会降低，如图 6-32 所示。

图6-31　高档包装

图6-32　日用品包装

## 6.3.3 消费者定位

产品的目标是消费者,包装设计是给产品穿上漂亮的外衣,消费者就是厂家和包装设计师共同研究的对象。只有清楚地了解目标消费者的喜好和消费特点,才能使消费者对产品产生好感和亲近感。消费者群体非常复杂,所以应该考虑多方面的因素。

### 1. 生活方式定位

不同的文化背景,不同的年龄层次,不同的职业特点造成了不同的人有不同的生活方式、不同的消费心理、消费特点和消费观念,不同的人还有不同的审美标准和对待生活、对待时尚、对待文化的态度,因此,在包装设计时应该认真考虑和明确体现。

例如,以茶叶包装为例,品牌1针对中年人消费群体,采用的就是大气、古典的包装,如图6-33所示。品牌2针对年轻人,整体的茶叶包装是以清新的风格来表现,如图6-34所示。

图6-33　品牌1:茶叶包装　　　　图6-34　品牌2:茶叶包装

### 2. 生理特点定位

因为消费者有不同的生理特点,所以对产品就会有不同的需求,因此设计师在设计此类产品包装时应充分考虑消费者的生理特点。例如,图6-35中的两个品牌,分别是根据男士和女士的生理特点,设计出的符合男士产品的包装样式以及女士产品的包装样式。

图6-35　男士和女士包装

### 3. 地域定位

不同地域有不同的风俗习惯和文化特点，不同地域的消费者也有不同的消费观念和审美标准。例如品牌1是一款中国风的包装，如图6-36所示。品牌2是日本风的包装，日本的包装风格是以简约风为基调的，如图6-37所示。

图6-36　品牌1：中国风包装　　　　图6-37　品牌2：日本风包装

## 6.4　包装结构

纸包装因其独特的优良特征，长期以来一直受到人们的青睐。纸包装有一定的强度和缓冲性能，既能遮光防尘又通风透气，能较好地保护内装物品。纸包装种类繁多，按其结构特点可分为四大类，分别是纸盒、纸箱、纸袋、纸杯。

## 6.4.1 纸盒包装结构

纸盒包装有两种结构形式,一种是盒体结构;另一种是间壁结构。盒体结构分为摇盖式纸盒、套盖式纸盒、开窗式纸盒、抽屉式纸盒、陈列式纸盒、封闭式纸盒、提携式纸盒、异体式纸盒八种。卖家或者厂家会根据产品的需求来选择不同类型的纸盒。

### 1. 盒体结构

(1)摇盖式纸盒。

摇盖式纸盒是结构最简单、使用最多、日常生活中最常见的一种包装。盒身、盒盖、盒底皆为一体成型,盒盖摇下盖住盒口,两侧有副摇翼,如图6-38所示。

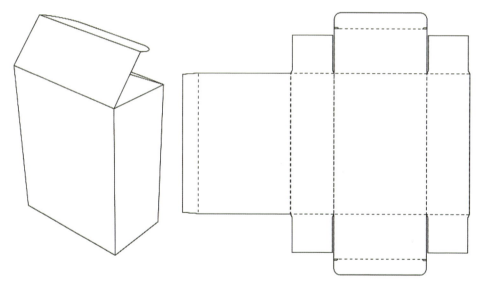

图6-38 摇盖式纸盒

(2)套盖式纸盒(天地盖)。

套盖式纸盒也属于日常生活中常见的一种包装形式,套盖式纸盒多用于高档商品及礼盒,如图6-39所示。

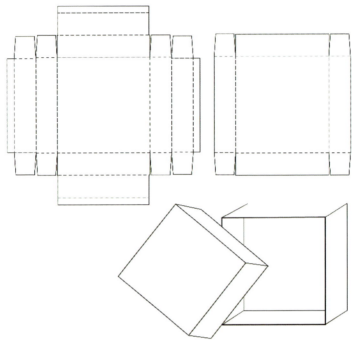

图6-39 套盖式纸盒

（3）开窗式纸盒。

开窗式纸盒是在盒子展开的纸盒面上开窗口，形成透明状态，使得消费者能看到纸盒里面商品的一部分或者全部。开窗的效果要根据产品设计呈现出的特点和画面设计来决定，要符合科学、合理、美观等要求，如图6-40所示。

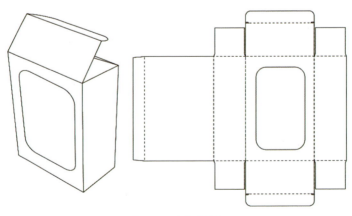

图6-40 开窗式纸盒

（4）抽屉式纸盒。

抽屉式纸盒又叫抽拉式纸盒，由于这种形式是双层结构，又有抽拉形式，因而具有牢固、厚实、使用方便的特点，如图 6-41 所示。

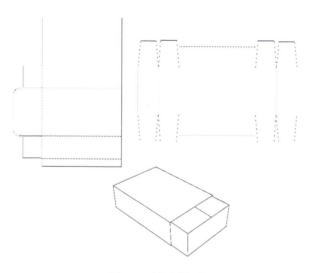

图6-41　抽屉式纸盒

（5）陈列式纸盒。

陈列式纸盒又叫 POP 包装盒，既可供广告性陈列，又能充分显示出包装物的形态。陈列式包装的形式可以分为两类：一类是不带盖的，可以露天陈放；另一类是带盖的，展销时可将盖打开，运输时又可将盖合拢，如图 6-42 所示。

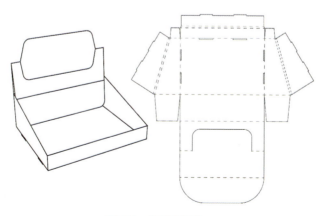

图6-42　陈列式纸盒

（6）封闭式纸盒。

封闭式纸盒是现代包装的产物，其特点是全封闭式，在防盗、方便使用方面有很好的功能。封闭式纸盒主要采用沿开启线撕拉开启或用吸管插入小孔等形式，多用于饮料等一次性包装，如图6-43所示。

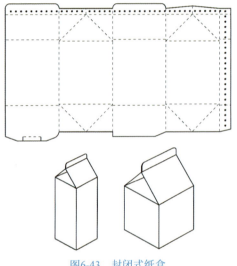

图6-43　封闭式纸盒

（7）提携式纸盒。

提携式纸盒最大的特点是方便携带，也称为可携带性包装盒。这种造型结构在盒体上设有提手。提手部分可以附加，也可以利用盖和侧面的延长互锁而成，如图6-44所示。

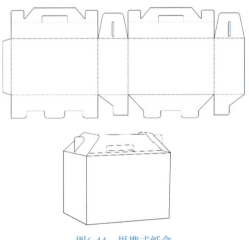

图6-44　提携式纸盒

（8）异体式纸盒。

异体式纸盒主要根据所需包装的商品来设计，主要有三角形、五角形、菱形、六角形、八角形、梯形、圆柱形、半圆形、书本式等几种形态，具有新颖、美观等特点，如图 6-45 所示。

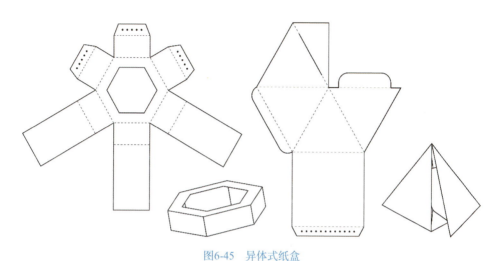

图6-45　异体式纸盒

## 2. 间壁式结构

间壁式结构的纸盒包装如图 6-46 所示。

图6-46　间壁式结构纸盒

## 6.4.2 纸箱包装结构

纸箱不同于纸盒,其主要应用于储备和运输。纸箱设计对于结构的标准要求很严格,因为这直接影响货物在货场上的整齐放置,涉及货架上容积的有效利用,以及集装箱的合理使用。

纸箱通用的结构类型有开槽式、半开槽式,在运输过程中要避免封口处开裂、鼓腰、各结合部位破损等问题,如图 6-47 所示。

图6-47 纸箱基本结构

纸箱包装常用的标识如图 6-48 所示。包括小心、向上、防雨、防晒等。具体需要哪些标识,应根据以下几方面来确定:

- 产品需要的防护有哪些方面。
- 物流环境经常会遇到哪些情况。
- 客户和出口国对包装的要求等。
- 裸装食品和其他根据产品的特点难以附加标识的裸装产品,可以不附加产品标识。

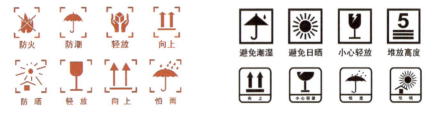

图6-48 纸箱包装常用标识

## 6.4.3 纸袋包装结构

纸包装袋的主要目的是方便顾客携带和宣传企业的产品。纸包装袋在材料选用上,一般采用成本较低的纸板,如图 6-49 和图 6-50 所示。

图6-49 封闭纸袋

图6-50 手提纸袋

### 6.4.4 纸杯包装结构

纸杯是盛放食品、饮料等的器皿，按照不同的标准可以将其分为不同的种类。一般可分为有盖和无盖纸杯，有把手纸杯和无把手纸杯等，如图 6-51 和图 6-52 所示。

图6-51 有把手纸杯

图6-52 无把手纸杯

## 6.5 包装结构图绘制

纸盒包装常常作为销售包装或运输的大包装出现，包装的尺寸在包装中是非常重要的。纸盒尺寸标注有制造尺寸、内尺寸和外尺寸三种。下面详细介绍各种纸盒尺寸标注方法。

### 6.5.1 纸盒尺寸标注

#### 1. 制造尺寸

纸盒的制造尺寸标注在结构设计展开图上，直角六面体纸盒和纸箱的内尺寸用 L、W、D 表示，如图 6-53 所示。

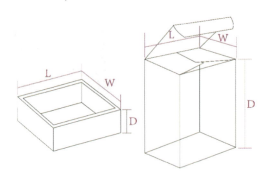

图6-53　纸盒长、宽、高标注

## 2. 内尺寸

内尺寸是纸盒成型后构成内部空间的尺寸。内尺寸一般由包装物的数量、形状、大小，或者包装的形式来决定，是纸盒结构设计的一个重要依据。在包装设计中，制造尺寸要依据内尺寸确定，这样才能保证包装成型后的内尺寸正确。

## 3. 外尺寸

外尺寸是纸盒成型后构成的外部最大空间尺寸，是产品容器所占空间体积的大小。外尺寸是外包装、运输过程中、货架以及储运的设计依据，如图 6-54 所示。

图6-54　六面体纸盒外尺寸标注及各个面

## 6.5.2 为常规纸盒展开图绘制长、宽、高

纸盒设计图的尺寸线、尺寸界线、尺寸数字的线型、画法、标注方法与国家机械制图标准一致，可以把裁切线、中心线当作尺寸界线标注，如图 6-55 所示。

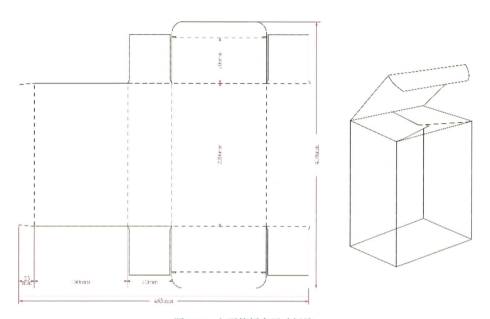

图6-55 六面体纸盒尺寸标注

## 6.5.3 各种线型的样式、名称、规格以及用途

各种线型的样式、名称、规格以及用途如表 6-1 所示。

表6-1 线型标注

| 线型 | 线型名称 | 规格 | 用途 |
|---|---|---|---|
| —— | 粗实线 | b | 裁切线 |
| —— | 细实线 | 1/3b | 尺寸线 |
| – – – | 粗虚线 | b | 齿状裁切线 |
| - - - - | 细虚线 | 1/3b | 内折压痕线 |
| – · – · – | 点画线 | 1/3b | 外折压痕线 |
| ////// | 破折线 | 1/3b | 断裂处界线 |
| ∧∧∧ | 阴影线 | 1/3b | 涂胶区域范围 |
| ← ↕ | 方向符号 | 1/3b | 纸张纹路走向 |

## 6.6 开窗盒包装设计案例

### 1. 设计背景

企业生产加工芭比娃娃,需要设计一个芭比娃娃开窗盒,产品的功能包括:360°旋转、灯光、手臂可以摆动、3D大眼睛,长×宽×高=340mm×214mm×117mm。

厂家需求详情如下:

(1)设计芭比娃娃开窗盒。

(2)产品名称:the Princess Dancing。

(3)商品名称字体和图片不可侵权,开窗(客户可以自己撕开)。

(4)产品主要出口国外。

(5)要求风格简约、清新。

### 2. 设计思路

根据厂家的需求,可以先了解其他芭比娃娃的包装,如图6-56所示。

图6-56  不同款式的芭比娃娃的包装盒设计

(1)确定产品销售人群。

首先需要分析调研这个产品主要的销售人群,从年龄、性别、职业来确定。案例中的产品是一个芭比娃娃,如图6-57所示,由此可以确定,产品所要销售的人群是女孩。

图6-57 芭比娃娃

（2）确定颜色。

根据产品以及销售人群确定颜色，女孩子一般用粉色系居多，产品本身也属于粉色，因此可以用粉色和白色作为搭配，整体感觉符合厂家的要求，如图6-58所示。

图6-58 搭配色白色和粉色

（3）确定产品功能模式。

在玩具产品中，需要确定产品是否有另外的功能模式存在，例如，案例中的产品可以旋转并有灯光模式，所以需要思考怎样才能将存在的功能模式体现在包装盒的设计中，这也属于商业包装中的重要点，如图6-59～图6-61所示。

图6-59 3D大眼睛　　图6-60 手臂自由转动　　图6-61 360°旋转及灯光模式

（4）确定产品拍摄摆放形式。

确定完人群、色彩、功能模式，需要思考产品的摆放形式，以及产品功能拍摄，例如抓住产品的眼睛、手臂、旋转灯光三个方面的特点来体现，在整体结构方面可以选择多角度拍摄，以备后期设计过程中使用。

（5）确定开窗方式。

由于厂家要求开窗，但是要让客户可以自己撕开开窗盒，看到包装盒里面的产品——芭比娃娃，所以在制作包装盒的开窗刀模线的过程中需要把开窗线标注出来。在包装刀模线中，画个小半圆放在右上角，其他部分用虚线表示，这样就可以表明这部分是可以撕开的开窗，如图6-62所示。

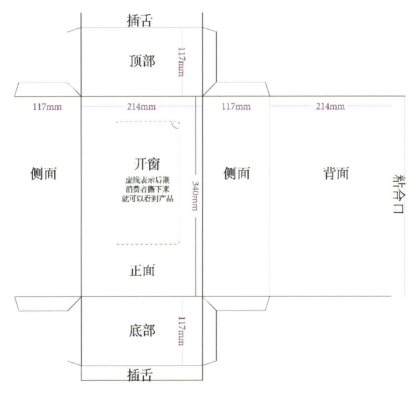

图6-62　芭比娃娃包装盒的刀模线

## 3. 设计芭比包装盒

根据设计思路的五个方面，开始芭比娃娃开窗盒的设计。在包装中，最重要的是要把产品名称做到位。案例中芭比娃娃这个产品名称要体现"Princess（公主）"元素。

可以绘制公主皇冠,也可以把字体改成金色,在设计产品名称时运用一些公主元素放置在产品名称中,让整个产品更加立体,如图 6-63 所示。

整体设计展开图和效果图如图 6-64 和图 6-65 所示。

图6-63　芭比娃娃开窗盒产品名称

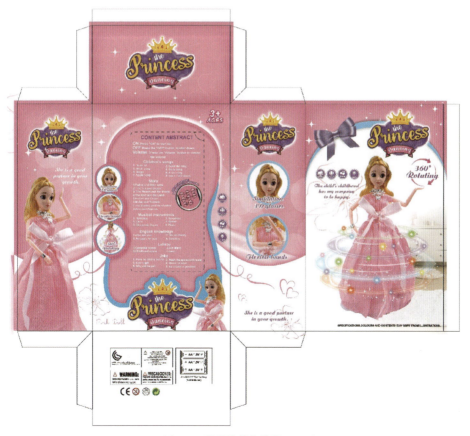

图6-64　芭比娃娃包装盒展开图

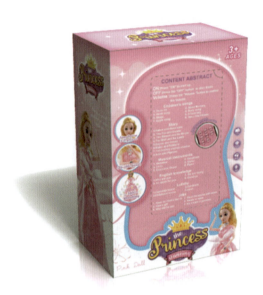

图6-65 芭比娃娃包装盒的立体图

## 6.7 软包装设计案例

### 1. 设计背景

企业生产蔬菜面,需要设计一款蔬菜面包装,尺寸是长 × 宽 × 高 =270mm × 190mm × 90mm。

厂家需求详情如下:

(1)设计包装袋,包装袋净含量 500g。

(2)产品名称为果蔬面。

(3)商品名称字体和图片不可侵权,中部开窗。

(4)产品主要应用于商超渠道,在全国各地销售。

(5)要求风格简约,配色以浅色调为主,手绘蔬菜图。

### 2. 设计思路

根据厂家的需求,可以先了解其他果蔬面的包装,如图 6-66 所示。

图6-66　不同款式的果蔬面的包装袋设计

（1）确定颜色。

食品包装用的颜色需要彩度高，体现食品的新鲜，增强消费者的食欲和好感。根据参考的图片可以看出，食品包装一般运用的颜色是黄色、橙色、绿色、粉色，这四种颜色用得比较多。厂家的要求希望做成简约风，以浅色调为主，那么，就可以运用白色搭配这四种颜色，最后选择橙色搭配白色，如图 6-67 所示。

图6-67　搭配色白色和橙色

（2）绘制蔬菜图。

利用 AI 软件绘制蔬菜矢量图。首先确定绘制哪些蔬菜，搜索需要绘制的蔬菜图片作为参考模式图。后期绘制的蔬菜确定是胡萝卜、番茄、南瓜以及西兰花四种，利

用 AI 软件中的画笔工具绘制,需要运用多种画笔绘制几种蔬菜。

绘制的过程中可以先用圆圈确定需要的颜色,四个颜色分为暗部、灰度、亮度、高光,绘制的过程中就能方便易操作,如图 6-68 ~图 6-70 所示。

图6-68　利用的画笔信息

图6-69　绘制的番茄图

图6-70　几种蔬菜完成效果图

(3)确定开窗方式。

由于厂家的要求是中部开窗。可以考虑包装袋的开窗模式,怎样的开窗可以把这部分突显出来,例如可以把这个开窗做成碗的形状,放置在正面的中下方,如图 6-71 所示。

第6章 包装设计 151

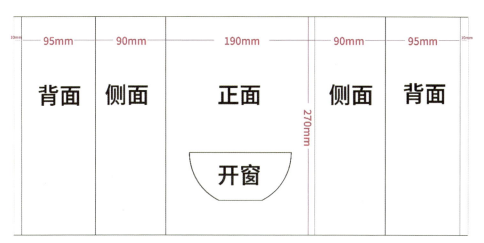

图6-71 包装的刀模图

## 3. 设计包装袋

根据设计思路的三个方面,开始制作果蔬面的包装袋设计。在包装中,最重要的是要把产品名称做到位。案例中"果蔬面"这个产品名称就是利用面条这种线条,因此可以把产品名称的线条做柔美一些。

整体设计展开图和效果图,如图 6-72 和图 6-73 所示。

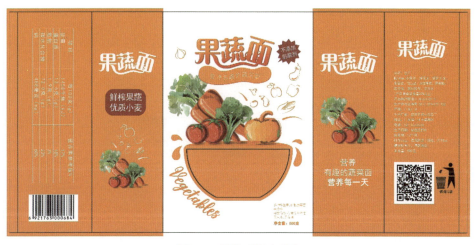

图6-72 果蔬面的展开图

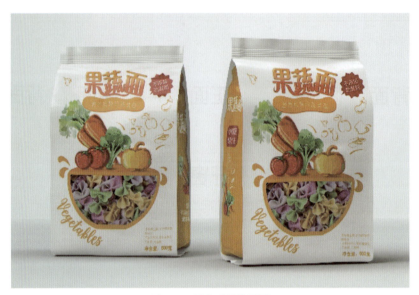

图6-73　果蔬面的效果图